圖案造型

設計與應用

平面創造×裝飾造型×色彩創造×材料運用×空間造型

U0087243

劉珂豔
編著

CONTENTS

目錄

CHAPTER 03　黑白裝飾畫

前言

為適應經濟、社會、科技和教育的發展，並滿足人們的生活需求，培養優秀的設計人才成為解決這一需求的重要途徑之一。設計學作為技職教育（技術及職業教育）的重要科目，學生能力的培養成為設計課程及授課內容的重點。

圖案設計課程培養學生平面造型能力的地位不可替代，然而也面臨著更大的挑戰，主要在於專業基礎課上課時數的壓縮與上課學生能力多元化之間的矛盾，在有限的上課時數內解決學生的平面造型能力，同時要兼顧與後續專業設計課程的相互銜接。因此在授課內容、考核要點和難點以及作業形式和要求上需要重現設計和思考。

本書以「裝飾圖案作為設計中一門造型基礎課程」的視角，針對的學習的目的是加強學生的平面造型能力、裝飾造型能力、色彩造型能力、材料運用及空間造型能力等。

學生掌握這些造型能力的目的是為日後進入專業設計課程做準備，因此學生在設計裝飾圖案時，應該縱向結合相關的設計作品來拓展設計思路，或者橫向關注其他專業運用裝飾手法設計的作品。拓展思路才能設計出散發創意之光的設計作品，而不要僅看裝飾圖案方面的作品，這樣能更好地培養學生的設計感，使學生了解此門課程的學習目標。

目前規劃此課程的一般上課時數安排為課內 32 ～ 48 小時，課外 48 小時。課程內容分為 5 部分 —— 中國傳統裝飾紋樣、圖案形式法則、黑白裝飾畫、彩色裝飾畫、裝飾紋樣的設計實踐。

編者

CHAPTER

01

裝飾圖案概述

教學目標：

透過講解裝飾圖案的基本概念，為日後進入專業課程學習做好準備。

教學要求：

掌握裝飾的起源、裝飾圖案的概念、裝飾圖案形式美法則、裝飾圖案在設計中的應用及與繪畫藝術的區別。

教學難點：

理解並在設計中運用圖案形式法則。

1.1 裝飾圖案的概念

　　《說文解字注》中將「裝」釋為「裝，裹也。束其外日裝。」具有美化外表之意，透過裝飾使之美觀，這也是裝飾的目的。對美的追求是人類的本性，現已發現早在舊石器時代人們已經開始進行裝飾美化的創造活動，對於美的追求是人們原始本能的再現。人們為了追求美好的生活或者出於對圖騰形象的崇拜，在器物表面裝飾紋樣進行美化。然而，不同的歷史時期對審美的標準又不相同，甚至為相反的兩面，所展現出來的裝飾圖案也風格迥異。

　　除了人們創作出來的裝飾紋樣，還有一類圖案為「無為而為」的裝飾，即在生活中人們因無意識的行為，在器物表面偶然形成的裝飾紋樣，如剛製作好的陶器放置於草蓆上晾乾而印上的席紋，人們驚喜地發現這些偶然形成的裝飾圖案製作便捷，效果樸素、自然，然後會刻意為之，以形成效果獨特的裝飾圖案 —— 布紋、篚紋、指紋等。不論是精心製作的圖案，還是偶然形成的紋理，其在器物上所造成的效果都是為了裝飾美化，這也是裝飾圖案的意義所在。

　　裝飾圖案應用廣泛，根據裝飾題材分類可以分為植物圖案、動物圖案、風景圖案、人物圖案、幾何圖案、傳統圖案、現代圖案等；根據裝飾圖案的組成方式可分為單獨圖案、連續圖案、適合紋樣、綜合圖案等；根據裝飾效果的空間分類可以分為平面圖案和立體圖案。平面圖案可應用於染織服裝設計、海報設計、書籍裝幀設計等；立體圖案根據圖案的結構、尺寸、材料、製作工藝等展現，如建築室內外裝飾、日用品設計裝飾等。

1.2 裝飾圖案形式美法則

　　裝飾是人們追求美好生活的自然心理需求，裝飾圖案如何根據需求產生不同的美，需要將不同要素進行適當的處理安排，這些適當的處理手法經過歸納，成為了裝飾的形式美法則。

1.2.1 變化與統一

　　變化即是不同，有了不同就顯示出了變化，這是圖案經過對比產生的。

　　變化顯著的形成強對比，變化微妙的形成弱對比。變化與統一是形式法則中最基本的原理。

- ⊙ 變化：指組合畫面各局部的區別，如形象的動與靜、大與小、前後位置、色彩的冷與暖、豔與灰，以及紋理的光滑與粗澀等。
- ⊙ 統一：指畫面組合部分的協調關係，即圖案之間的內在關聯，透過造型、色彩、紋理及表現技巧的處理來協調、統一畫面。

　　畫面中的變化與統一是相輔相成的，變化豐富可表現活潑的主題，但過於強調變化也會陷入畫面雜亂無章的困境。表現靜態、融合主題的畫面可透過強調組成元素之間的統一來表現，同時過於統一也會流露出呆板、沒有吸引力等弊端。因而每一幅畫面都需要根據主題表現需要而處理圖案的變化與統一的關係，常概括為「在統一中求變化，在變化中求統一」。

1.2.2 對比與調和

　　對比與調和，即將變化與統一進一步具體化。

- ⊙ 對比：指圖案構成元素之間形成明顯的差異，如：圖形的大與小、

粗細、疏密、輕重、光滑、粗澀、軟硬、色相冷暖對比、明度的深淺對比，以及純度的鮮濁對比，還有透過圖案構圖的位置、虛實、方向對比等形成的視覺心理對比。

⊙ 調和：指畫面構成的圖案形成的調和視覺效果，透過畫面的圖形、色彩、紋理效果、構圖等元素強調它們之間的和諧，形成調和的視覺效果。

每一幅畫面都存在對比和調和的關係，根據畫面所表現主題的需要來建構畫面，使其是強調畫面對比的還是調和的，強調對比的畫面相對更具動感，而強調調和的畫面傳遞穩定的心理感受。

1.2.3　對稱與均衡

⊙ 對稱：指沿中心點或軸線為依據形成軸對稱或中心對稱的圖案。在自然界中能夠找到很多對稱造型，如人的骨骼是左右對稱的，植物的樹葉也是左右對稱的造型等，它們中心軸左右兩邊的圖案形象完全相同，圖形的大小、形象、色彩與中心軸的距離也都相等。中心點對稱以中心為發射點，以重複圖案為單位呈放射狀對稱，也可以將單元圖案旋轉或反轉編排以形成變化。

⊙ 均衡：指圖案左右並不完全對稱，但假設中心線兩側的圖案給人的感覺是左右中心平衡的，可以透過圖案造型的大小、色彩、動態等元素進行處理。

對稱與均衡相比較，對稱較為容易設計，排列好單元形狀即可以左右或發射狀重複排列，但圖案容易陷入單調、死板的感覺。平衡構圖形式的畫面穩定而不失變化，但是圖案造型要求較高，需要塑造穩定、有變化的平衡感。

1.2.4　節奏與韻律

如同音樂，裝飾圖案也離不開節奏和韻律。在靜止的畫面中，節奏透過圖形有規律地編排形成視覺上的節奏。這種規律可以是單一的重複，也可以是有規律的變化，節奏可以強也可以弱，如：利用圖形大小、長短、高低或色彩漸變等有秩序的反覆形成不同的節奏，讓人產生不同的韻律感。

節奏和韻律呈相互遞進的關係，有了節奏才能產生韻律。

1.2.5　抽象與概括

抽象與概括是將自然界的景象透過自己的理解將其特徵進行提煉。

- ⊙ 抽象：指將自然界中選取的表現對象，抽取其共同本質的造型特徵，捨去不具代表性的造型特徵。形象抽象化的過程正是鍛鍊設計者造型能力的重要環節，即透過歸納、比較一類事物尋找其共同特徵，最終找出區別於其他事物的本質特徵。
- ⊙ 概括：指對具象形象的特徵透過誇張、平面化或抽象化等手法強化其形象特徵。

抽象和概括是裝飾表現的兩個重要步驟，選取要表現的事物後首先要將形象抽象化，而抽象化的過程就是概括的過程。在具象圖形進行抽象的過程中要抓住形象的主要特徵，捨棄次要形象。

1.2.6　動感與靜感

畫面中的動感與靜感是透過畫面中的元素對比產生的，透過對畫面線條的對比、構圖形式的對比、色彩的對比等，使視覺產生動或靜的心理感受，強對比展現動的感覺，弱對比表現靜的感覺。透過畫面比較，最能展現動與靜的是線條和色彩，如：直線條中水平線較垂直

線更能具有靜的視覺效果，斜線比垂直線動感更強。色彩對比關係強的具有動感，色彩對比弱的具有靜的感覺，色彩明豔的視覺衝擊力強易表現動感，色彩灰暗、深沉的具有靜的感覺。此外，畫面不同的構圖形式也會產生不同的動態感覺。

　　裝飾圖案的形式法則是從設計實踐中總結歸納出來的規律，理解並掌握圖案的形式法則如同得到了設計裝飾圖案的金鑰匙。具體運用時，在一幅裝飾圖案的畫面中，可以用到一個形式法則，也可以一個形式法則為主，多個形式法則為輔，共同營造精美的圖案畫面。

1.3 裝飾紋樣

　　裝飾圖案作為重要的設計基礎課程，是因為不同專業的設計中都不可避免地需要運用圖案進行裝飾。圖案可以美化並為設計主題服務，圖案的設計要以服務對象為設計依據。因而圖案設計與裝飾畫之間有截然不同的區別，但也存在必然的關聯。理解了裝飾圖案與裝飾畫的區別，明確了裝飾圖案的設計目的，更有利於裝飾圖案的設計創作。

⊙ 相同點：裝飾圖案與裝飾畫都具有裝飾性。裝飾性的特徵是平面化、誇張、概括等。

⊙ 相異處：裝飾畫有主題，往往還有情節，而裝飾圖案僅展現其裝飾性，或具有一定的寓意，但沒有情節，裝飾風格源於設計主體，而不同於裝飾畫的風格是由裝飾情節而決定的。根據裝飾圖案的構圖形式可分為以下幾種紋樣類型。

1.3.1　單獨紋樣

　　單獨紋樣圖案外形不受限制，組合形式自由多樣，因此使用機率較高。

　　構圖形式主要有對稱式和均衡式。圖 1-1 和圖 1-2 所示為均衡式單獨紋樣；圖 1-3 所示為對稱式單獨紋樣。均衡式構圖的裝飾紋樣畫面更加自由生動。

圖 1-1　均衡式單獨紋樣（一）　　　圖 1-2　均衡式單獨紋樣（二）

1.3.2　二方連續

　　二方即兩個方向，二方連續即單元紋樣沿上下或左右兩個方向進行連續重複，因此二方連續圖案具有重複的韻律感，圖案外形為長條狀。

　　重複是二方連續圖案的特徵，在具體設計過程中有一定的程序。

　　首先，設計二方連續圖案要獲得裝飾部位的具體長度，如：在茶杯口部設計一圈裝飾紋樣，需要先用捲尺測得茶杯口的周長，然後根據設計構思獲得重複的單元紋樣長度。以茶杯邊緣圖案設計為例，如

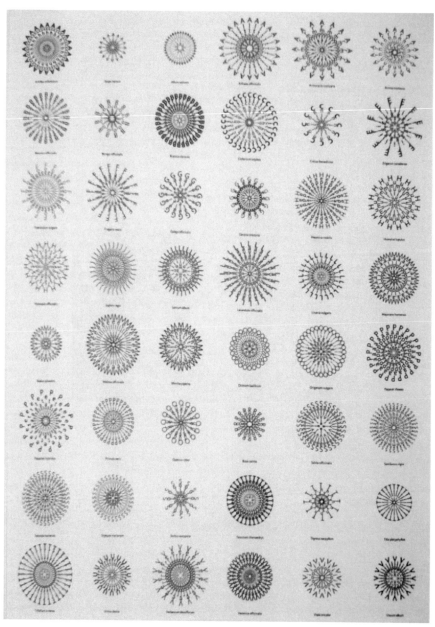

圖 1-3 對稱式單獨紋樣

果茶杯的四面需要裝飾紋樣，就用周長除以 4 得到單元紋樣的長度，再具體設計重複的單元紋樣。如果在茶杯口裝飾一圈紋樣，只要單元紋樣的長度能被周長整除即可，但有時還需考慮到更多的細節。如：茶杯的把手以及把手部位占據裝飾圖案的位置，因此計算茶杯周長時需減去把手長度，同時還需考慮到有把手的茶杯有方向性，單元紋樣應與其方向相符。

　　確定好重複單元紋樣的尺寸後，可以根據被裝飾主題要求確定具體的設計方案 —— 裝飾風格、組成方式和表現手法等。

　　二方連續圖案有不同的組成方式，如直立式、傾斜式、波紋式、折線式、散點式等。可將設計的單元紋樣放入不同的形式中進行排列，也可以多種形式組合使用。

　　組合好二方連續圖案後還需注意重複單元紋樣接頭的部位是否有紋樣疊加或相隔太遠的不和諧現象需要調整。二方連續圖案重複部位的底紋如果處理得好可以形成負形，使圖案多一個層次。

圖 1-4　二方連續紋樣應用（一）

　　二方連續在設計中應用廣泛。圖 1-4 和圖 1-5 所示為項鏈設計，即以動物圖形二方連續和裝飾圖案二方連續發展而來。圖 1-6 和圖 1-7 所

示為特異性二方連續，是為裝飾特殊
造型部位而設計的，設計者可以根據
裝飾部位的外形需要而靈活變化。如
圖 1-8 ～圖 1-11 所示，設計者所設計
的二方連續紋樣可以並列重複，從而
發展成為四方連續紋樣。

圖 1-6　特異性二方連續（一）

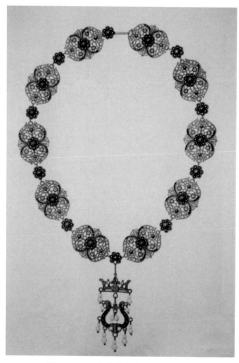

圖 1-5　二方連續紋樣應用（二）

圖 1-7　特異性二方連續（二）

圖 1-8 二方連續（一）

圖 1-9 二方連續（二）

圖 1-10 二方連續（三）

圖 1-11 二方連續（四）

1.3.3 四方連續

　　四方即 4 個方向，四方連續是單元紋樣的 4 個方向都進行連續排列。四方連續紋樣的運用面非常廣泛，如各類織物布料裝飾、壁紙裝飾、包裝紙紋樣、地磚等裝飾於平面的連續紋樣都使用四方連續紋樣。

　　四方連續的單元紋樣尺寸取決於布料或紙張的幅寬及印刷工藝。四方連續中紋樣根據裝飾需要可以使其具有明確的方向性，也可以盡量不出現明顯的方向感，以利於拼接組合、避免浪費。

　　圖 1-12 ～ 圖 1-14 所示，以及圖 1-16 和圖 1-17 所示為兩組或以上的單元紋樣，透過錯位布置構圖得到豐富畫面層次的效果；圖 1-15 所示為由波紋骨骼的二方連續排列組成的纏枝滿地型四方連續，畫面更加自然、生動。圖 1-18 ～ 圖 1-20 所示的四方連續為一個單

元紋樣重複排列，畫面簡單，略顯單調，但易於排列組合，可作為底紋設計。

圖 1-12 四方連續

圖 1-13 布料設計

圖 1-14 布料設計

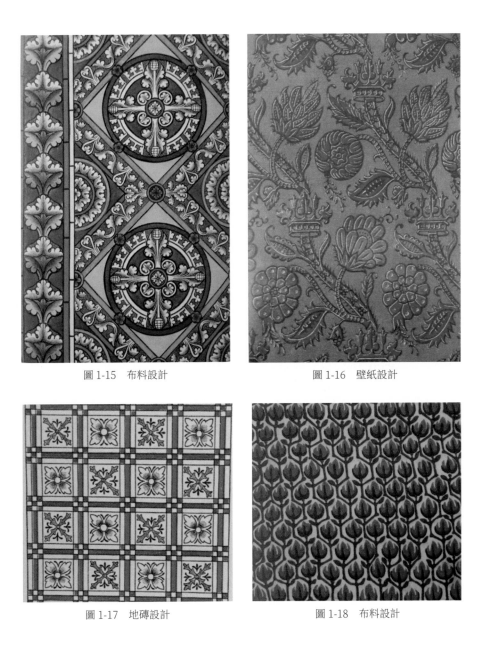

圖 1-15 布料設計

圖 1-16 壁紙設計

圖 1-17 地磚設計

圖 1-18 布料設計

圖 1-19　四方連續　　　　　　　　　　　　圖 1-20　四方連續

1.3.4　適合紋樣

　　適合紋樣適於不同外形的裝飾紋樣，去掉其外框，內部紋樣仍然保留外形。比較常見的適合紋樣有圓形、方形、半圓形、橢圓形、多邊形及角隅紋樣等。

　　角隅紋樣是裝飾於邊角部位的裝飾紋樣，也可以利用多個角隅紋樣組成其他形式的適合紋樣。

　　適合紋樣也有不同的組成方式，歸納如下。

- ⊙ 自由式：內部紋樣透過自由構圖造型，外形適合於邊框，內部紋樣以均衡式組合造型。自由式的適合紋樣較生動、活潑，但調整紋樣重心和適合外形輪廓是其設計的難點。
- ⊙ 對稱式：以中心軸左右或多軸線對稱，呈發射狀造型。設計好對稱單元後，以對稱軸線重複，易於完成，但適合紋樣容易顯得呆板。
- ⊙ 包圍式：中間為單獨紋樣或適合紋樣，外圈為二方連續的邊飾紋樣。

　　圖 1-21 所示為漆器的圓形適合紋樣設計，畫面為均衡式構圖，花葉翻轉自然生動，所有葉片都在圓形邊框內完整地結束，並沒有不完整的花葉造型，漆器單一的紅色使富於變化的均衡式紋樣不至於過於凌亂；圖 1-22 所示為上下左右對稱的瓷盤紋樣設計，設計紋樣的 1/4 部分後重複排列，透過豐富的色彩變化打破了對稱構圖的呆板、單一感。

圖 1-21 漆器設計

圖 1-22 陶瓷設計

　　圖 1-23 所示為角隅紋樣設計，角隅紋樣組合靈活，兩個角隅紋樣相對應用可以組成正方形適合紋樣；圖 1-24 所示為兩個角隅紋樣並列組合設計的大角隅紋樣。

圖 1-23 角隅紋樣

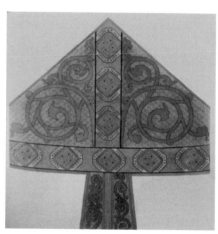

圖 1-24 大角隅紋樣

　　圖 1-25 ～圖 1-28 所示為正方形適合紋樣設計，可以應用於頭巾、靠枕、地毯、桌布或床單等。正方形適合紋樣除了滿地捲草組合形式，還可以利用中心花頭和外圈二方連續的組合形式，以及中心花頭和 4 個角隅紋樣組合等構圖形式組合而成。

　　圖 1-29 所示為異形適合紋樣設計。

圖 1-25　適合紋樣（一）

圖 1-26　適合紋樣（二）

圖 1-27　適合紋樣（三）

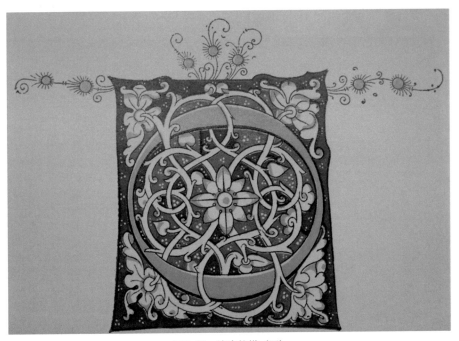

圖 1-28　適合紋樣（四）

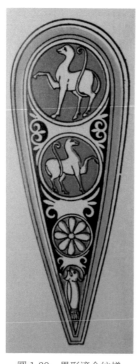

圖1-29 異形適合紋樣

作業練習

選擇素材設計單獨紋樣，再以單獨紋樣為構成主體設計二方連續、四方連續和適合紋樣。

⊙ 要求：自由選擇單獨紋樣設計題材，人物、動植物、文字符號等元素都可以作為設計主體。根據畫面需要選擇黑白或彩色效果，表現工具不限。作業畫面紋樣完整，色彩協調，難點主要在於注意紋樣組合的層次，以及形成的畫面節奏感。

將裝飾圖案形式美法則應用於單獨紋樣、二方連續、四方連續和適合紋樣設計，是本章需要掌握的重要能力，透過練習理解並掌握如何展現裝飾美，為後續的裝飾畫設計做好準備。

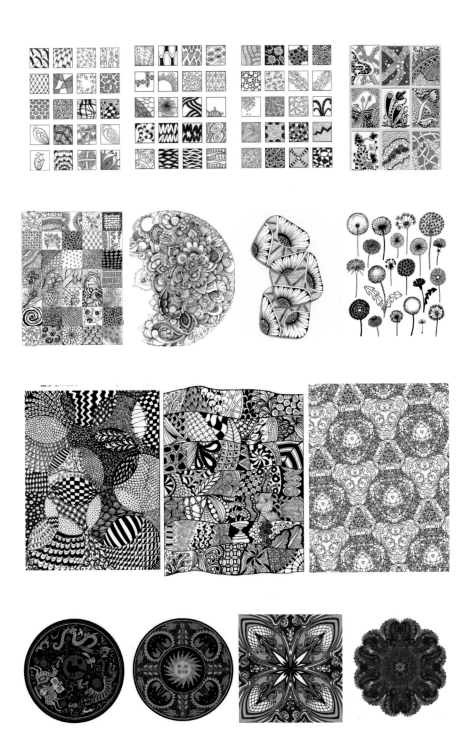

CHAPTER

02

傳統裝紋樣

教學目標：

透過講解中國傳統裝飾圖案的發展歷史，使讀者了解從新石器時期至清代裝飾圖案的發展歷程，在理解傳統圖案造型特徵的基礎上，能將傳統元素設計運用到現代實用設計中。

教學要求：

學生透過臨摹中國傳統裝飾圖案，理解流行紋樣形成的文化背景，歸納裝飾圖案的造型特徵，最後根據自己對傳統紋樣的理解進行圖案的再設計。透過對傳統圖案的理解，用新的表現手法進行紋樣的再設計。

教學難點：

對不同時代背景所孕育的裝飾圖案特徵的理解。流行的裝飾圖案源於時代文化的孕育，而同時代眾多的文化因素相互穿插，為圖案的發展輸送養分，對時代文化背景的全方面認識和辨析是學生理解不同時期盛行圖案的難點之一。對圖案特徵的掌握，既要整體體會圖案的氣勢及韻律，又要在圖案具體造型細節上理解並掌握形態的特徵。

2.1　新石器時代的彩陶裝飾紋樣

　　人類祖先為了抵禦野獸侵襲和不可預測的自然災害，選擇了群居的方式生存，從而形成了氏族部落。人口的多寡是氏族部落強大的決定性因素。早期氏族為母系社會，因為女性的生育能力對於氏族的繁榮意義重大，所以女性在部落中的地位也愈加重要。之後爭奪戰利品的武力成為保障部落的重要因素，部落逐漸由母系社會發展成為父系社會。

　　圖騰崇拜是部落加強凝聚力的重要視覺圖形，圖騰崇拜的形象主要集中在獸、禽鳥、想像創造的動物形象或生殖崇拜等。

　　新石器時代最有時代特徵的工藝美術品種為彩陶上的裝飾紋樣。火的使用是改變祖先生活的一大飛躍。它不僅能用來取暖、驅趕野獸，還能使人類吃上熟食、減少疾病。在日常生活中祖先還發現火中煅燒過的泥土異常堅硬，加以利用可以製作成日用器皿，因此彩陶成為新石器時代最具時代特徵的工藝美術品種。

　　彩陶上的裝飾圖案均源於日常生活。人們依水而居，靠捕魚、圍獵和採集等方式獲得食物，展現在當時的彩陶裝飾圖案題材主要為魚、鹿，不知名的花、葉，表現自然現象的幾何紋等人們日常所見較為熟悉的裝飾圖案，如圖 2-1 所示。彩陶裝飾魚紋圖案，先以單條魚紋的寫實風格表現，之後發展為裝飾手法組合的多條魚紋，因此可以發現最早人們是從生活中發現表現對象，並且盡力追求完美再現對象，發展之後人的主觀意志成為裝飾的重要表現要素，承載對象完全是為了表現主觀意志的載體。

圖案使用礦物質顏料繪製，色彩主要為土紅、土黃、白、黑等，如：含銅成分的礦物為紅色，含錳成分為黑色、土黃色等。

由於當時人們多為田間席地而坐，視點高，所以表現當時器物的裝飾紋樣主要以俯視角度進行構圖，如圖 2-2 和圖 2-3 所示，並且因器物擺放多插入土壤，所以小型器物—盆、碗的圖案多裝飾於內壁，外壁被土壤遮擋而較少裝飾。大型的陶罐圖案多裝飾於器物的肩部或上半部分，器物下半部分多為留白，如圖 2-4 所示。因此裝飾圖案的目的是美觀，而形象特徵離不開生活因素的影響，要結合時代背景去理解圖案特徵。

1. 裝飾題材：動物（魚、蛙、鳥、鹿、狗、羊）、植物（花、葉、果實等）、人物、幾何（日、月、山、星、雷、雲、水、火等）。
2. 色彩：紅、黃、黑、赭、白、褐。
3. 紋樣風格：稚拙、淳樸。

圖 2-1　彩陶紋樣

圖 2-2　彩陶紋樣

圖 2-3　彩陶紋樣

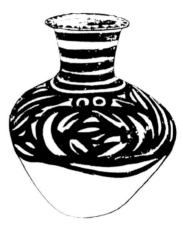

圖 2-4　彩陶紋樣

2.2 夏、商、周時期的青銅器裝飾圖案

當氏族首領將部落剩餘的產品占為己有，並逐漸成為奴隸主，社會出現了等級關係，逐漸形成了私有制的奴隸社會。目前所知華夏民族最早的奴隸社會依次為夏、商、周時期。這一時期最有時代特色的工藝品是青銅器，其上的裝飾紋樣也反映出了當時的時代特徵。

奴隸是奴隸主的私有財產。為了守護自己的奴隸主地位，當時的裝飾紋樣上多以神祕、獰惡、力量的風格特徵展現奴隸主因天賦神權而對奴隸的絕對所有權，如圖 2-5 ～圖 2-7 所示。

圖 2-5　青銅紋樣

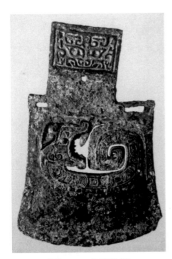

圖 2-6　青銅紋樣

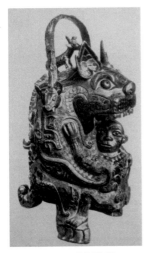

圖 2-7　青銅紋樣

青銅器是採用銅和錫冶煉而成的合金，以內、外模的工藝製作，為了適應工藝的需要，此時青銅器上的裝飾圖案也多為左右對稱的造型，這樣左右對接的模子中縫如有小偏差，也不會影響圖案的整體效果，如圖 2-8 所示。青銅器主要用於祭祀，體型較大，商代的酒器較多，周朝的食器較多。

⊙ 饕餮紋：為青銅器上出現頻率最高的裝飾題材，當時是否真的存在「饕餮」難以確定，但可以肯定目前世上不存此獸。目前對於饕餮的形象多理解為是祖先主觀臆想的動物，因青銅器主要用於祭祀、烹煮食物，所以專家認為饕餮紋是集多種祭祀動物的形象特徵組合而想像成的獸類，如牛、羊、雞等祭祀常見的動物形象特徵組合，主要有圓形巨目。

⊙ 夔龍紋：夔龍的特徵為側面表現的龍只有一足，兩個夔龍紋對稱組合成為一個饕餮紋。

⊙ 鳳鳥紋：鳳鳥的形象常以左右對稱形式組成長條形象。

⊙ 雲雷紋：雲雷紋為迴旋形式的線紋，圓形迴旋為雲紋，方形迴旋為雷紋。作為主要的裝飾輔紋，主要以陰刻的

手法裝飾於凸起的主體紋上,或者填補主體紋四周的空隙。

- ⊙ 竊曲紋:周朝流行的紋飾,具體表現內容不確定,專家解讀為對榆樹紋理的表現。
- ⊙ 圖案構圖:商代以左右對稱構圖形式為主。周朝強調等級關係,如:詩經以一唱三嘆的重複形式,流行的裝飾圖案也以二方連續強調紋樣重複的節奏感。之後發現利用印章方式,蓋印製作圖案後,流行四方連續圖案。

玉器作為與神靈溝通的媒介,裝飾紋樣多圍繞仙人、神獸或雲氣紋等表現祭祀相關的裝飾題材,如圖 2-9 和圖 2-10 所示。早期陶器裝飾紋樣經常會模仿青銅器上的裝飾紋樣,如圖 2-11 所示,這種後期工藝品種的裝飾紋樣及造型,經常出現模仿前期盛行的工藝品種的裝飾紋樣及造型的現象,如圖 2-12 所示。

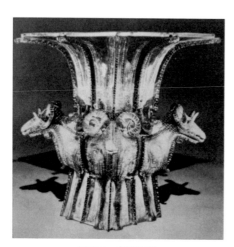

圖 2-8　青銅紋樣

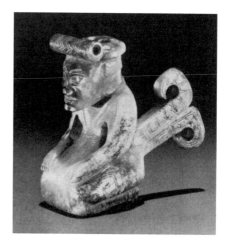

圖 2-9　玉器紋樣

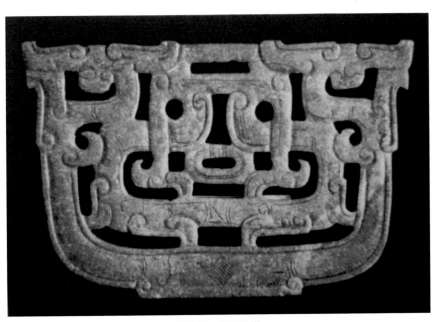

圖 2-10　玉器紋樣

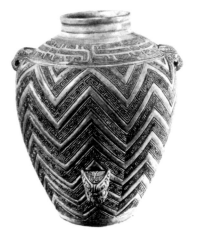

圖 2-11　陶器紋樣

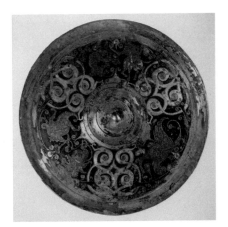

圖 2-12　銅鏡紋樣

2.3 春秋戰國時期的青銅器裝飾圖案

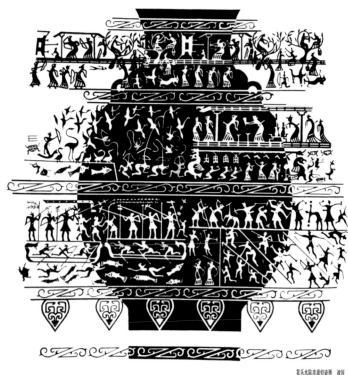

宴樂水陸攻戰紋壺圖 戰國

圖 2-13　青銅紋樣

　　春秋戰國時期出現了百家爭鳴的活躍社會思想氛圍，當時的青銅器裝飾風格已褪下商周時期神祕、猙惡的面紗，而展現出清新、自然的生活氣息，裝飾題材反映了日常生活的狩獵、採摘、戰爭等場景，如圖 2-13 所示。生活狀況的改善，使人們有更多的時間和精力用於精神層面的思考。此時期的主要工藝美術品種仍然是青銅器，但是已由體型較大，難以搬動的祭祀器皿，轉變為較為輕便的生活用具，如銅壺、食器等，如圖 2-14 和圖 2-15 所示。青銅器上的裝飾紋樣分為三

層，底層和陽刻的主體紋上都有陰刻的迴紋，如圖 2-16 和圖 2-17 所示，裝飾效果細密複雜。除此以外，漆器、玉器、織繡工藝品種在人們日常生活中也具有重要地位，其上的裝飾圖案也較有特色。

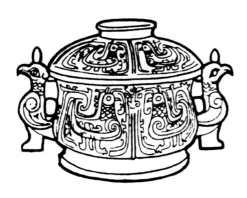

圖 2-14 青銅紋樣

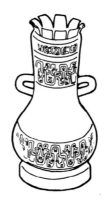

圖 2-15 青銅紋樣

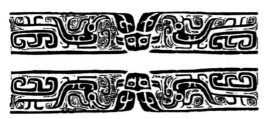

圖 2-16 青銅紋樣

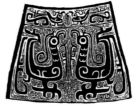

圖 2-17 青銅紋樣

⊙ 蟠螭紋：為密集纏繞在一起的小蛇紋樣，蟠螭為小龍，如圖 2-18 和圖 2-19 所示。

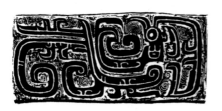

圖 2-18 青銅紋樣

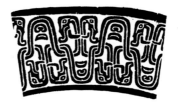

圖 2-19 青銅紋樣

⊙ 水路攻占紋：紋樣上下分為數段，表現當時的戰爭場面。

2.4　秦、漢時期

　　秦朝的延續時間雖然短暫，但其藝術成就不可忽視，並且為漢代的繁榮造成重要的承上啟下的作用。秦人相信生命有輪迴，因而人還未死便早已開始考慮死後衣食住行的問題。秦代著名的秦始皇兵馬俑便是當時人們最高生活水準的再現，也是當時藝術卓越水準的集中展現。人們常提「秦磚漢瓦」。秦代墓葬中的畫像磚、瓦當等建築載體上呈現出的裝飾紋樣，透過借助現實生活的描繪來想像死去在另一世界的生活，以及對於來世生活的嚮往。可以說，宗教迷信成為秦朝的時代特徵。漢代墓葬中的畫像磚也生動地展現了當時人們的生活場景，如圖 2-20 所示。

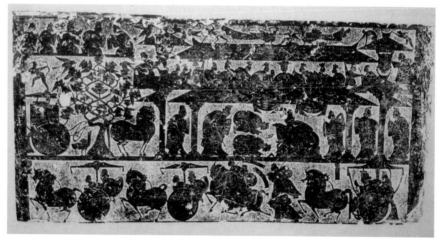

圖 2-20　畫像石紋樣

　　秦始皇統一文字和度量衡，為文化交流和經濟發展掃清了障礙，為封建社會發展迎來第一個鼎盛時期 —— 漢代造成鋪墊作用。漢代

裝飾藝術中展現出對轉世的嚮往，裝飾圖案更加展現了對生命永存、生活富裕、子孫綿延、夫妻恩愛、高官厚祿等美好生活的嚮往，因此漢代的裝飾題材更具有迷信色彩。人們嚮往死後升天，迷戀玉器和絲綢，認為這些是引導人們死後靈魂升天的媒介，所以出現了金縷玉衣，穿著絲綢並用精美的刺繡絲綢覆蓋棺槨。古人歷來用玉祭天地，所以對玉的迷戀不難理解，除了穿著佩戴甚至還研磨成粉服用。然而，絲綢也是與天進行交流的重要載體，所以人們的盟約要寫在絲綢上，燒燼後便已告知天地，不能反悔。北方長城以點燃烽火臺的棘薪為警示，因而當時的中原氣候應該還是比較溼潤的，適宜桑樹生長。當時桑樹林中成片的蠶蛹變成蛾飛向天空的景象，應該非常壯觀、震撼人心，因而留下許多關於桑樹的傳說。例如，9 個太陽落山後棲息在桑樹上，西王母的居住地也是滿山桑樹，等等，所以絲綢織物也具有通天的神性。

西漢漢高祖派張騫出使西域，史稱「鑿空之舉」，其對於裝飾文化的影響不僅讓漢民知曉西域的果蔬特產、音樂舞蹈，還有在魏晉時期盛行的佛教，也在漢代透過絲綢之路進入中原，並在魏晉時期成為影響裝飾藝術的重要因素。

漢代裝飾藝術仍然延續著秦朝厚葬迷信的審美趣味，在裝飾紋樣中無處不展現著人們追求長生不老、高官厚祿、子孫滿堂等美好生活的願望，如圖 2-21 ～圖 2-24 所示。漢代因漆器較青銅器輕巧、使用更加方便，逐漸代替青銅器成為人們主要生活用品，並且因其工藝能製作出豐富的器型而廣泛應用，如圖 2-25 和圖 2-26 所示。此時期比較有特色的主要工藝美術品種包括漆器、玉器、刺繡等。

漢代裝飾風格構圖緊密，紋樣健勁有力，具有動感，氣韻生動。整體風格奔放、古拙。

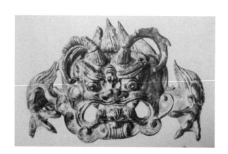

圖 2-21　鋪首

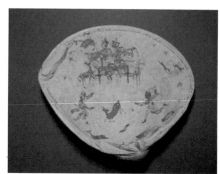

圖 2-22　貝殼彩繪狩獵紋

圖 2-23　玉璧紋樣

圖 2-24　織物紋樣

圖 2-25　漆器紋樣

圖 2-26　漆器紋樣

⊙ 四神紋：漢代瓦當上裝飾的動物紋樣如圖 2-27 所示，分別代表不同的方位、季節、色彩，見表 2-1。

表 2-1　動物紋樣的含義

動物紋樣	含意		
	方位	季節	色彩
青龍	東	春	藍
白虎	西	秋	白
朱雀	南	夏	紅
玄武	北	冬	黑

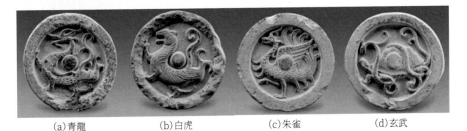

(a)青龍　　　　　(b)白虎　　　　　(c)朱雀　　　　　(d)玄武

圖 2-27　四神紋

　　四神紋形態生動、健勁有力、布局平穩，肢體的每個部位占據圓形瓦當的空間合理，是傳統圖案的經典設計作品。

⊙ 杯紋：織物圖案中間一個大菱形兩側有兩個小菱形相套，形如漆器耳杯。

⊙ 文字：漢代因迷信而將吉祥用語直接用於裝飾，織物、刺繡中常出現吉祥文字。

⊙ 雲氣紋：雲氣紋可作為主題裝飾題材出現，氣韻生動的造型可以表現漢代人們祈求得道成仙的願望，也常作為造成承上啟下作用的裝飾紋樣連接主題紋樣。

⊙ 祥禽瑞獸：漢代的吉祥動物主要包括龍鳳、禽鳥等形象。

⊙ 鳳鳥：在織物刺繡紋樣中出現精美的鳳鳥紋，紋樣以線面結合形

式，極具裝飾感。

⦿ 幾何紋：漆器中的主要裝飾紋樣為抽象的幾何紋，分區域裝飾幾
何紋，以疏密變化形成層次，如圖 2-28 和圖 2-29 所示。

圖 2-28　漆器紋樣

圖 2-29　漆器紋樣

2.5 魏晉南北朝時期

　　魏晉南北朝時期，社會戰爭迭起，百姓民不聊生，人們借助漢代
已由絲綢之路傳入的佛教麻醉自己的心靈，以祈求來生的幸福，安慰
自己度過今生。北方開鑿石窟，南方興建廟宇，佛教藝術元素成為當
時裝飾圖案的主題，如圖 2-30 和圖 2-31 所示。魏晉南北朝時期開始以
植物題材逐漸代替動物題材，成為裝飾藝術發展的重要轉折時期。

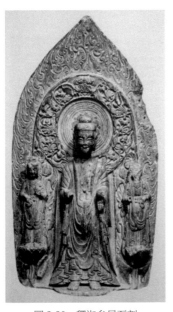

圖 2-30　釋迦牟尼石刻

圖 2-31　佛教石碑

　　南朝時期仕人以瘦而美，面短而豔，褒衣博帶。反映到裝飾紋樣上，魏晉時期的整體裝飾風格清秀、飄逸。

- ⊙ 忍冬紋：忍冬紋的形象有諸多專家進行論證，有些專家認為源自金銀花，因其臨冬不畏嚴寒而藉以表現堅韌不屈的寓意。也有些專家認為是源自希臘棕櫚葉造型演變而來的。忍冬紋的具體造型以三瓣葉為主體，透過組合變化形成多樣造型。
- ⊙ 蓮花紋：在佛教中蓮花因其出汙泥而不染，所以作為淨土的象徵。魏晉時期隨著佛教的盛行，蓮花成為裝飾的主題題材，並且一直流行至今，魏晉時期的蓮花紋花瓣細長，尖端自然上翹，形態舒展。

2.6 隋、唐時期

　　隋代延續時間較為短暫，是強盛唐代的重要過渡時期。雖然隋代整體的裝飾風格還保留了魏晉時期清新、雅緻的整體裝飾風格，卻已開始熱衷於金銀的使用了。在色彩運用上傾向於雅緻的石青色、石綠等冷色系，蓮花紋樣仍然頻繁出現於裝飾題材中。

　　唐代是經濟、文化發展的巔峰時期，政府推行的「租庸調」制使一部分人能從土地上解脫出來，專門從事日常工藝品的製作，促進了手工藝的發展。唐代在紡織品、瓷器、金銀器、繪畫、音樂、舞蹈、文學、經濟及宗教文化交流方面也得以全面發展，整個社會傳遞的審美趣味，也表現出雍榮華貴的視覺效果。

　　由於唐朝疆域廣闊，文化交流頻繁，唐朝上層社會熱衷於效仿游牧民族的生活、文化習俗，因此展現在裝飾題材上，特別是初唐時期出現許多外來裝飾題材。植物題材逐漸取代神獸形象成為主要的裝飾題材，如圖 2-32 ～圖 2-34 所示。

- ⊙ 葡萄紋：葡萄為西域傳入的水果，初唐時期裝飾題材運用較多，常與異獸或花卉組合裝飾，展現外來的裝飾風格元素。
- ⊙ 祥禽瑞獸紋：初唐時期的祥禽瑞獸明顯具有西域外來風格，例如銅鏡上有帶翅膀的異獸形象。對鳥、對雁、對鹿、對羊等口銜綬帶相對於花臺上的祥禽瑞獸紋，也是織物上常出現的裝飾題材。
- ⊙ 寶相花：為多種花卉組合而成的團花形象，不同時期的主要組合花卉不同，主要有牡丹花、茶花、蓮花、卷草等。
- ⊙ 卷草紋：日本稱為「唐草」，其氣勢湧動，波狀的枝桿間穿插有人物或祥瑞，常作為邊飾圖案，或造成主題圖案之間的連接作用，如圖 2-35 和圖 2-36 所示。

圖 2-32　蔓草龍鳳紋銀碗

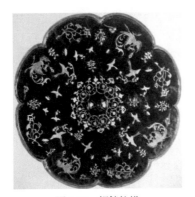

圖 2-33　銅鏡紋樣

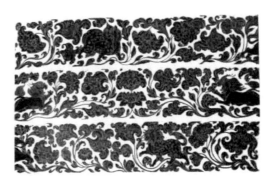

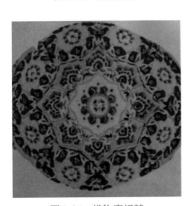

圖 2-34　織物寶相花

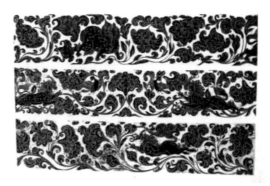

圖 2-35　石刻卷草紋

- 聯珠紋：對於聯珠紋的發展之源有多種說法，但主要分為兩種，一種認為源於中原文化；另一種認為是由西域傳入的。聯珠紋造型為一圈由較大顆粒的圓珠邊框，圍繞中心主題紋樣。早期，一圈聯珠紋邊框的上下左右會有 4 個小正方形將聯珠圓邊分成 4 段，之後，聯珠紋中的 4 個正方形逐漸消失。雖然圓點作為最容易組合的裝飾形象在不同地域的裝飾紋樣中都不約而同地出現，但是專家普遍認為唐代紡織品中，常見的聯珠紋應源於西域。

圖 2-36　石刻卷草紋

- 牡丹花：牡丹花盛開時的富麗、飽滿為富貴之象徵，備受唐代朝野所喜愛，至今洛陽牡丹花也是名揚天下的。牡丹花紋常以團花或與卷草紋組合出現。

- 蓮花紋：蓮花紋仍然在唐代裝飾中占據重要位置，蓮瓣形象較魏晉時期細長的蓮瓣更加圓潤、飽滿。

- 色彩：唐代裝飾色彩豐富，認為衣服只有 3 種顏色以下為不入流，當時工藝技術的提高能夠為色彩的追求提供必要條件。特別是色彩繽綢的表現手法，色彩由深至淺層層遞進，更加豐富了其色彩效果。唐代還熱衷於用金銀裝飾，認為使用金銀能使人長生不老，豐富的金銀加工工藝，裝飾於不同材料的工藝品中。

- 紋樣風格：唐代紋樣造型具有裝飾性，人們以胖為美，裝飾紋樣

常用弧線元素，紋樣具有富麗、飽
滿、氣勢湧動的風格特徵。

⊙ 圖案構圖：裝飾紋樣布局密而滿，也
有散點布局，如圖 2-37 所示，單元
紋樣內左右對稱構圖，還有波狀湧動
的卷草紋。

圖 2-37　織物團花紋

2.7 宋代

宋代被認為是中國封建朝代中審美趣味等級最高的時期，重文抑
武的政策，推動了當朝社會文化的發展，不僅宋詞成為中國文學發展
史上的明珠，著名的宋徽宗皇帝更是成為影響審美趣味的指標，其自
身造詣深厚，並且自上而下地成立了畫院，培養繪畫菁英人才，影響
到時代的裝飾風格更趨向於寫實的繪畫風格。裝飾紋樣中主要以植物
題材為主導地位，受到花鳥畫的影響，禽鳥形象也經常出現於裝飾題
材中。宋代整體的時代審美趣味傳遞著雅緻含蓄、自然簡潔的裝飾趣
味。宋代藝術成就最為突出的工藝品種是陶瓷，陶瓷逐漸取代了漆器
而成為生活日用品的主要材料，此外宋代的刺繡、緙絲等工藝品也發
展至歷史的高峰。

延續以植物裝飾題材為主，並且受花鳥畫藝術的影響，植物紋
樣造型稍有別於唐代強調對稱、圖案性強的植物造型，宋代植物裝飾
紋樣造型傾向於自由寫實，植物動態舒展自然，如圖 2-38 和圖 2-39
所示。

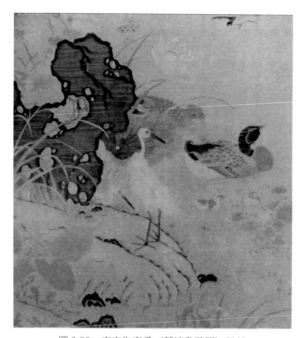

圖 2-38　南宋朱克柔〈蓮塘乳鴨圖〉局部

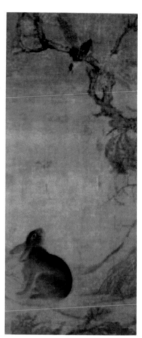

圖 2-39　北宋崔白〈雙喜圖〉

- 蓮花紋：清新脫俗的蓮花紋成為宋代最為常見的裝飾題材，並以不同組合形成豐富的裝飾變化。有俯視蓮花花頭形成的適合紋樣，也有一支蓮花或一把蓮花組成的自然、生動的蓮花形象，還有以纏枝蓮花為底，與不同的花卉、禽鳥、神獸、人物組合形成的滿地紋，如圖 2-40 所示。以「蓮」諧音與不同形象組合形成不同寓意的裝飾紋樣，例如，蓮花與孩童組合形成嬰戲紋，有子孫滿堂之意。

- 牡丹紋：宋代的牡丹紋較唐代的形象少了一分雍榮貴氣，多了一分清新自然。牡丹紋與鳳鳥組合成鳳穿牡丹紋，也與其他花卉，如蓮花、菊花或祥禽瑞獸組成纏枝滿地的裝飾，如圖 2-41 所示。

- 色彩：或許是物極必反，唐代追求豐富華麗的色彩，時至宋代，色彩則追求清新、素雅。

⊙ 圖案構圖：裝飾紋樣根據裝飾部位的需要，形成不同的適合紋樣，
內部形象多以自然寫實的形象為主，或者以寫實的單支或一束折
枝花形象，此外纏枝滿地的構圖形式也較為常見。

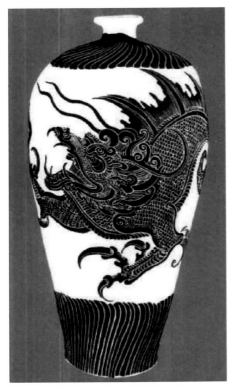

圖 2-40　磁州窯黑花龍紋瓶

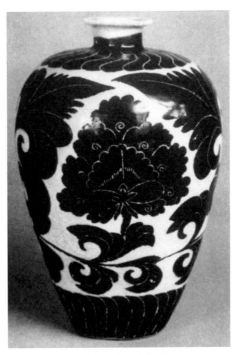

圖 2-41　磁州窯梅瓶

2.8 元代

　　國祚短暫而疆域遼闊的元代，為中國第一個外族掌權的朝代，多民族文化交融形成元代獨具特色的裝飾審美趣味。被稱為「黃金家族」的元朝皇室，喜好穿著奢華的渾金緞，設鋪張的質孫宴，頻繁的賞賜促使元代工藝品需求量巨大，同時也促進了生產技術的發展。馬背上的民族不僅在工藝品的裝飾上展現了獨特的游牧民族文化，而且自由的宗教信仰以及戰爭促進了各民族文化的融合，這些都在元代裝飾紋樣中得以展現。

　　元代裝飾題材元素較多元化，有展現不同民族文化的裝飾紋樣，例如，春水秋山、海東青、格里芬等，如圖 2-42 和圖 2-43 所示，有語言文字，例如，八思巴文、伊斯蘭文、漢文等，有表現不同宗教的題材，例如，摩羯魚、摩羯杵、八吉祥，以及源自元劇中的「蕭何月下追韓信」、文人喜愛的「松竹梅」等。

- ⊙ 龍紋：元代皇室因強化游牧民族統一中原政權的權威性，裝飾題材偏愛龍紋，有單龍、雙龍、多條龍紋，還有圓形團龍、方形適合龍紋、長條邊飾等。組合形式多樣，常與雲氣紋組合出現。元朝規定五爪龍紋為皇帝專用，確定了龍紋的形象地位，如圖 2-44 所示。

- ⊙ 鳳紋：鳳紋也是元代頻見的裝飾題材，組合形式多樣，有單獨出現的，也有與不同花卉、祥禽瑞獸組合出現的形式，例如，與牡丹花組合、與摩羯魚組合等。元代鳳鳥嘴部具有鷹的形象特徵，並且在對鳳形象中鳳鳥尾部具有兩種造型特徵，顯示出元代具有的雌雄特徵鳳凰形象，如圖 2-45 所示。

圖 2-42　雙頭鳥織金錦

圖 2-43　黑地對鸚鵡紋納石失

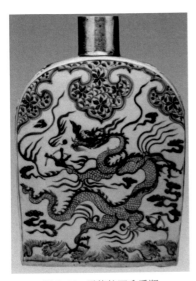

圖 2-44　雲龍紋四系扁瓶

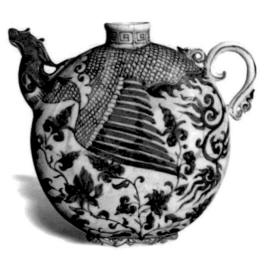

圖 2-45　鳳首扁壺

- 春水秋山：元代的春水秋山紋常出現於玉雕及織物裝飾紋樣中，「春水」表現春天海東青獵獲大雁，「秋山」為秋季呦呦哨聲狩鹿的裝飾題材，極具游牧民族特徵，在金代裝飾紋樣中也有運用，如圖2-46和圖2-47所示。

圖 2-46　秋山紋胸背

圖 2-47　春水紋玉器

- 滿池嬌：宋代開始流行的池塘小景題材，在元代形成較為固定的滿池嬌裝飾圖案。滿池嬌紋樣主要由蓮花、荷葉、水草、水禽等元素組合而成，其運用廣泛，常出現於瓷器、織物、金銀首飾等的裝飾中。

- 松竹梅：因元代為外族入侵，且將人分為4等，文化欣欣發展的南方文人，因社會地位低下仕途受阻而常借物言志。「大雪壓青松，青松挺且直」、「未出土前便有節，待到凌雲仍虛心」、「寶劍鋒從磨礪出，梅花香自苦寒來」，這三句詩表達了以屹立於風雪中的青松、以竹的節比喻人的氣節、嚴寒中綻放的梅花，3種植物頑強的生命力表達做人高尚的人格和忠貞的友誼，也被稱為「歲寒三友」，這種具有固定含義，並有固定組合形式的裝飾圖形，成為明、清兩代流行的吉祥圖案的發展前期。

- 雲氣紋：雲氣紋常圍繞於主體紋樣四周，填補空隙，或作為連接主體紋樣的輔助紋出現。元代雲氣紋也稱為「如意雲頭紋」，與漢代流行的雲氣紋造型不同，元代雲頭呈如意形，多朵如意雲頭相

疊，由帶狀雲尾相連。

⊙ 色彩：元代因宗教信仰崇尚白色和青色，並且喜好用金，擁有多樣的用金裝飾方法—泥金、銷金、印金、蹙金繡等，甚至渾金緞為通體用金線織造而成。

⊙ 圖案構圖：散點構圖和纏枝滿地構圖較為常見，因多民族文化的影響，回回細密畫的繁縟纏枝構圖形式也較受歡迎，以及金銀器中受工藝影響帶狀分段式的構圖形式也出現於瓷器等工藝品中。

2.9 明代

　　明代是中國封建社會經濟穩定發展的重要時期，其江南地區的紡織業得到迅速發展，紡織品紋樣更加標準化，統治階級逐步將等級制度建立完善，不同階品的服飾圖案及用色都有嚴格的規定。明代山水繪畫的發展也促進了裝飾紋樣的發展，水墨寫意與工整豔麗並存，漆器裝飾紋樣以繪畫構圖形式表現。明代具有特色的工藝美術品種除了紡織和陶瓷外，明式家具也是中國工藝美術史上的璀璨之星，如圖2-48 所示，家具上的裝飾紋樣也展現了寓意美好的時代特色。

　　明代裝飾題材在沿用前代流行的裝飾紋樣基礎上，有了更加豐富成熟的發展。植物紋樣如：牡丹花、蓮花等，神獸類裝飾題材，如：龍、鳳等，如圖 2-49 ～圖 2-51 所示。紋樣造型變化多樣，不同組合形式更加豐富，如：蓮花與嬰孩組成嬰戲紋，寓意多子多孫；流蘇燈籠與蜜蜂組合成燈籠錦，寓意五穀豐登等。明代紡織業的發展，促進織物紋樣按粉本訂製，並且不同工藝品種的裝飾紋樣常用同一紋樣粉本，因而裝飾紋樣的組合更加程式化，明代整體裝飾藝術風格敦厚、雅緻，紋樣寓意吉祥美好。

圖 2-48　家具中的雲肩紋

圖 2-49　宣德屏風

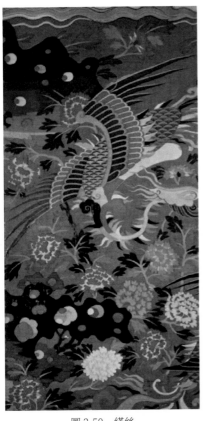

圖 2-50 緙絲

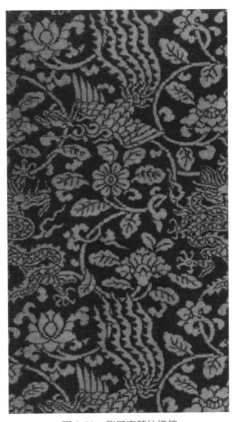

圖 2-51 龍鳳穿花紋織錦

- ⊙ 纏枝紋：花徑波狀翻轉捲曲，花頭、花葉或禽鳥穿插期間，紋樣滿地效果生動自然。纏枝紋在元代已開始大量使用，明代更為流行。
- ⊙ 江涯海水紋：常用於服裝下端，具有「福山壽海」及「萬代江山」的吉祥寓意。此紋樣在明代服裝和瓷器、漆器中經常出現，如圖 2-52 和圖 2-53 所示。

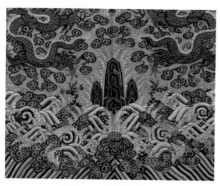

圖 2-52　江崖海水紋

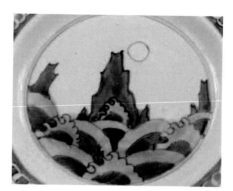

圖 2-53　江崖海水紋

- 落花流水紋：波狀水紋線條間有花朵，也是當時織物和瓷器、漆器中流行的紋樣，具有美好寓意，如圖 2-54 和圖 2-55 所示。語出唐代詩人李群玉的〈奉和張舍人送秦鍊師歸岑公山〉：「蘭浦蒼蒼春欲暮，落花流水怨離琴」之句。

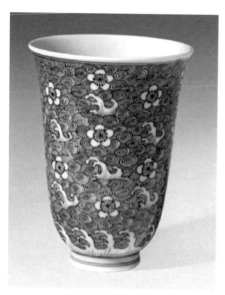

圖 2-54　落花流水紋

圖 2-55　落花流水紋

- 吉祥紋樣:「圖必有意,意必吉祥」的吉祥紋樣在元代已見雛形,在明代更是得到進一步發展,充分表明老百姓對幸福美好生活的嚮往,如圖 2-56 所示。

- 補服紋樣:明代完善了官服制度,根據文官、武官的不同等級,朝服胸前的方形裝飾紋樣不同。文官以不同的禽鳥以示等級,武官以不同的獸紋區別等級,如圖 2-57 所示。

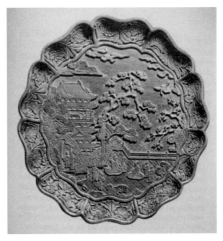

圖 2-56　永樂漆盤

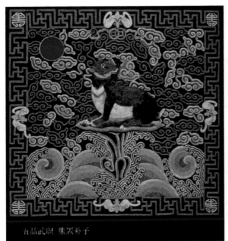

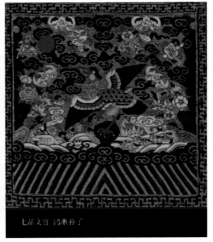

圖 2-57　補子紋樣

2.10 清代

　　清代由滿族建立統治政權，為裝飾藝術也增添了少數民族風格的元素，由於滿族統治階級非常注意學習中原文化，所以整體社會政治文化得到穩定發展。清代工藝技術發展迅速，能夠製作出非常精巧的工藝品，不同皇帝的統治時期裝飾風格有所不同，但整體的裝飾紋樣具有繁縟緊緻的裝飾特點，而中國傳統工藝美術史上對清代的審美趣味評價並不高，而當時經濟文化領先的歐洲也流行煩瑣裝飾風格的巴洛克、洛可可裝飾藝術，或許繁縟才是時代的整體裝飾趣味。

　　清代裝飾紋樣內容上更加追求吉祥寓意，「圖必有意，意必吉祥」的吉祥紋樣更加豐富，美好的寓意反映在人們生活的各方各面。色彩上更加豐富、豔麗，等級用色也更為明確。紋樣構圖較明代更為繁縟、緊密，如圖 2-58 ～圖 2-62 所示。

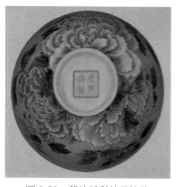

圖 2-58　黃地粉彩牡丹紋碗

圖 2-59　黃地粉彩描金五蝠捧壽紋蓋碗

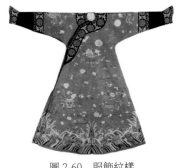

圖 2-60　服飾紋樣

圖 2-61　吉祥紋樣

圖 2-62　嬰戲紋

- ⊙ 八寶：八寶紋在具體應用時，數目上並不是嚴格按照 8 個形象組合應用的，常常少於 8 個寶物，常見的組合有：和合、犀角、靈芝、磬、銀錠、書、畫、方勝、祥雲、珠、元寶、球、鼎、蕉葉等。

- ⊙ 八吉祥：以藏傳佛教中的法器—法輪、法螺、寶傘、白蓋、蓮花、寶瓶、金魚、盤腸結組合圖案，元代已出現部分組合形象，明代確定為 8 個組合形象，清代八吉祥成為盛行的裝飾紋樣，並常與折枝蓮花或吉祥文字組合。

- ⊙ 暗八仙：以道教八仙手持法器的形象組合紋樣，但人物形象並不出現，所以為暗八仙，具有吉祥寓意。

作業練習

1. 臨摹某一時期的傳統裝飾紋樣，透過臨摹理解紋樣的造型特徵。

◉ 要求：紋樣時代特徵表達準確，並且結合理論知識，理解紋樣造型特徵形成的原因。

2. 在理解臨摹裝飾紋樣的基礎上，加入自己的創意構思重新再設計裝飾紋樣，使傳統圖案展現出現代設計意味。

◉ 要求：在構思和表現方式上可以發揮自己的想像力，以新的表現手法詮釋傳統紋樣。

作業1臨摹傳統圖案強調對傳統裝飾紋樣的理解；作業2強調學生的再設計能力，而不是對傳統圖案的重製再現。透過學生的作業案例可以感受到，作業將傳統紋樣作為設計元素，也可以不直接運用傳統圖案，透過其他造型元素，例如，色彩、紋理等表現出中國傳統裝飾風格的意韻。設計作品的畫面構圖和表現材料是作品展現現代設計感的關鍵處。

學習傳統裝飾紋樣的目的是應用於現代設計中，傳統裝飾紋樣的流行有其發展的文化背景，然而中國文化脈絡歷經數千年的發展，已成為世界文化之林中獨特的標籤，運用好中國傳統紋樣進行現代設計，可以使設計作品在多元文化的世界設計潮流中脫穎而出。

03

黑白裝飾畫

教學目標：

透過教學使學生理解黑白裝飾畫的裝飾美，掌握運用裝飾性的點、線、面塑造黑、白、灰的層次關係，自由運用誇張手法表現黑白裝飾畫的裝飾美。

教學要求：

讓學生透過以植物、動物、人物、風景為表現對象進行寫生，利用蒐集的素材進行黑、白、灰裝飾變化，誇張形象特徵，使表現對象的特徵更加明顯，並具有裝飾美。

教學難點：

理解裝飾美，掌握畫面黑、白、灰層次關係，誇張形象特徵。

　　黑白裝飾畫以自然界中的植物、動物、人物、風景為表現對象，從黑、白、灰層次入手，培養學生根據自身的主觀感受，將客觀物象進行藝術展現的能力。在設計過程中不是簡單地對自然物的再現，而是透過主觀對表現對象的感性認識，以去繁就簡、誇張的表現手法，強化對象的主要特徵，塑造既源於自然，又超越自然現實，具有藝術感染力的形象。

3.1 寫生

　　寫生是蒐集自然素材的第一步，也是培養學生發現美的洞察力的重要手段。在自然界中尋找觀察美的元素，透過寫生發現美，記錄、認識寫生對象，分析其形態特徵、造型結構，將對象的主要特徵表現出來。

　　作為了解物體特徵和蒐集素材形象的手段，寫生畫面不一定要求完整，把自己最感興趣的地方記錄下來即可，必要時可以配上多角度的局部特寫或文字，以便日後進行圖案創作時保持感覺的鮮活性。

3.1.1 選擇表現對象

　　創作黑白裝飾畫首先要有創作裝飾畫的對象，寫生是蒐集創作素材的方法之一，觀察者透過自己的雙眼，敏銳地捕捉到對象的特徵，並記錄下來。不同的植物、動物、人物有不同的性格特色，例如，水裡生長的花卉水仙、鳶尾、蓮花等都具有一種清新、雅緻的脫俗之態，而熱帶生長的植物仙人掌、龜背芋、芭蕉樹等散發出生機勃勃的生命力。動物也是如此，有的動物「呆萌」或慢條斯理，有的動物氣

質傲慢，而有的動物狂躁不安、一刻不停。寫生者要能夠敏銳捕捉到表現對象的個性特徵，自始自終都不迷失最初對表現對象的感覺，並選用合適的表現手法、構圖、表現工具來強調對象的特徵。

3.1.2　選擇寫生工具

初學者寫生可以用易於修改的鉛筆表現，有一定基礎的繪畫者可以用鋼筆，熟練者可以直接用顏料以沒骨的手法表現。除此以外，炭筆、原子筆、彩色鉛筆等都可以根據表現對象的特徵加以運用。作為寫生輔助工具也可以用相機蒐集素材，但是手繪寫生過程也是認識理解對象的過程，其作用仍然是相機不能替代的。

3.1.3　寫生繪畫的步驟

選定表現的對象後先仔細觀察，掌握對象整體特徵和局部特徵，面對畫紙先打好腹稿，如畫面位置安排，整體動態，先在頭腦中有個大致想法後再動筆。可用鉛筆勾勒大致形態，然後選取主體形象以先主後次、由近到遠原則進行具體描繪。形象塑造時注意近實遠虛、主次分明，可以利用線的粗細及線的疏密表現其虛實關係。

3.1.4　形象取捨

寫生是一個蒐集素材的過程，同時也是對表現素材深入認識和再設計的過程。深入認識是指在繪製過程中要仔細觀察寫生對象的具體結構細節，抓住形象表現的重要特徵，認真表現想像特徵，交代結構關係；再設計是指在繪製過程中，對於重要的結構特徵可以適當誇張表現，以強化其特徵，而不重要的部分或者會削弱主題形象的部分要省略捨去。學生在蒐集素材的過程中可以根據裝飾變化需要，利用畫

面構圖關係,將同一形象的不同角度合理結合在一張畫面上,例如,一株花上只有一朵盛開的花,或者部分花造型不美觀,可以將旁邊另一株同類植物上的花結合到一個畫面上,如花苞或凋謝的花都可以合理拼接在同一畫面中。寫生過程中形象的取捨是進行裝飾變化的重要步驟。

如圖 3-1 所示,繪畫者選定對象後由於構圖的疏忽,寫生對象偏向畫面一側,為了解決畫面重心不穩的問題,繪畫者將另一株植物上的一枝花葉按照植物生長結構接在畫面上,延長植物以占據畫面空白,使畫面空間布局更加合理。然而,增加部分一定要符合植物的生長結構,在圖 3-1 中,延長部分的枝幹與主幹成直角關係,而顯得較為生硬。如圖 3-2 所示為寫生吊蘭,因吊蘭在畫面中形成兩個視覺中心,因此在畫面處理過程中需要注意,下部多個吊蘭枝頭構圖要有聚散變化,並且與上部主體花枝要有區別。此畫面存在的問題是上部吊蘭主要部分周邊的空間太少,而顯得局促。

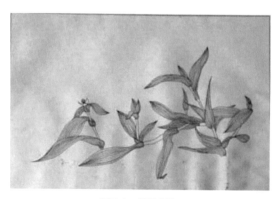

圖 3-1　植物寫生

圖 3-2　植物寫生

3.2 裝飾造型

　　黑白裝飾畫的裝飾韻味是透過畫面黑、白、灰層次關係來凸顯的，學生先練習黑白裝飾畫可以規避色彩關係的處理問題，將重點先放在對象的裝飾造型。畫面的裝飾美表現可以結合本書前面學習到的形式美法則來設計畫面。裝飾造型常用的表現手法主要有：概括、誇張、添加、擬人、分解組合、平面、多種透視相結合、巧合法等。

- ⊙ 概括：指對表現的自然對象特徵加以整理強化，簡化、削弱特徵的不必要部分，使主題形象更加簡潔、單純，特徵更加突出。
- ⊙ 誇張：指在自然形象的基礎上對特徵進行強化，而形象的特徵源於表現者的主觀感受，既要強化主觀感受，同時又不能夠偏離物象特徵。
- ⊙ 添加：指為了表現設計者對物象的主觀感受，而添加的一些裝飾元素，可以在圖形外部或圖形內部進行元素添加，但添加元素的目的是突出主題，而不是削弱主題形象。
- ⊙ 擬人：指將植物、動物、建築風景等對象人性化，富於喜怒哀樂等思想情感，使表現對象具有生命力，與欣賞者產生共鳴。
- ⊙ 分解組合：指設計者將表現物象以自己的主觀感受為依據進行分解移位，創造新的視覺形象。
- ⊙ 平面：指將三維空間的物象轉換為二維空間形象，使物象更為簡練、醒目，強化物象的視覺效果。
- ⊙ 多種透視相結合：指將植物正面、側面、俯視等不同角度透視形象相結合，多視點形象可以最大限度地展現最佳形象。
- ⊙ 巧合法：指利用正負形或共用邊等對立統一法則，將相同或不同形象巧妙地組合在一起，構成生動的圖案形象。

　　寫生蒐集的自然素材進行裝飾變化，首先需要保持寫生時觀察對

象特徵的敏感性，可以借助想像和聯想的表現手法，主動塑造形象特徵。在具體描繪裝飾形象時，用點、線、面的造型元素進行設計。

3.2.1　點、線、面

點、線、面是裝飾畫造型的基礎構成元素，不同造型的點、線、面能夠給觀者帶來不同的心理共鳴，因此需要熟練掌握不同點、線、面的個性特徵，透過畫面的安排，更巧妙、直接地表現裝飾畫所需要展現的主題。

點：指最能吸引視覺注意力的形象。

在幾何中，點是線與線相交形成的點，表現點的位置沒有形象概念，而在裝飾畫中的點是一個視覺形象，是觀者目光的聚集點。點的視覺形象非常豐富，白紙中間戳一個洞是一個虛點，點的聚集可以形成線或面。相比較而言，點、線、面透過對比可以相互轉化，同樣一個形象或物體放在不同的平面、空間環境中可以是點、線或面。例如，旗杆上的一面旗幟，旗幟相對於旗杆而言是線上的一個面，旗幟相對於操場而言，操場是面，旗幟是面上的一個點。因參照物變了，形象之間的點、線、面關係也變了。

點的形狀：點的形狀分為規則的點和不規則的點。

規則的點是指幾何形的點，容易複製。例如，最典型的有圓形的點、方形的點、橢圓形的點、三角形的點等。規則的點具有嚴謹、理性、機械等心理特徵。

不規則形的點是指自然形象的點，例如，水滴狀的點、破洞形成的點等，不規則的點多是偶然形成的，具有不可完全複製的特徵。不規則的點具有自由、生動、人性化、隨意等形象心理特徵。

點的邊緣：點的邊緣有清晰和模糊的區別。

邊緣清晰的點更容易成為視覺聚焦點，具有活潑、生動的形象特徵。邊緣模糊的點具有柔和、親和力等形象特徵，如圖 3-3 所示。

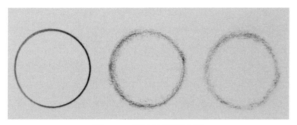

圖 3-3　邊線的視覺比較

點的排列：點的排列可分為整齊排列和自由排列。

整齊排列的點給人以理性、嚴謹、有秩序等心理感覺。可以是大小一樣的點或者是大小有規律的排列點。自由排列的點具有輕鬆、活潑的心理感覺。可以是排列位置有不規則變化的點，也可以利用點的大小變化形成不規則的排列感。點的不同排列方式可以產生不同的節奏、韻律感。

線：幾何中對線的定義是點的移動軌跡形成了線。

在裝飾畫中線的形象特徵用線的形象、線的移動軌跡造型、線的兩端形象以及線的邊緣形象來展現。

線的不同變化形成不一樣的心理感受，如圖 3-4 ～圖 3-6 所示。

- ⊙ 粗線：有力量感，陽剛粗獷。
- ⊙ 細線：柔美、精細，具有理性感。
- ⊙ 直線：具有嚴謹、理性感。
- ⊙ 曲線：具有女性的優雅感。
- ⊙ 粗直線：具有粗獷、陽剛及力量感。

⊙ 細直線：簡潔、明瞭、理性。

⊙ 粗曲線：敦厚、游韌、有力。

⊙ 細曲線：精細、柔和、敏感。

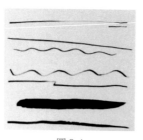
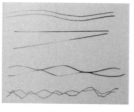

圖 3-4　　　　　　　　　圖 3-5　　　　　　　　　圖 3-6

　　線的移動軌跡變化產生不同的心理變化，如同樣的粗線，緩慢移動形成的線具有厚重、敦實感，粗線快速移動帶有飛白效果的線，具有速度、爆發的感覺，產生的視覺效果截然不同。

　　線條以某種方式排列形成的運動軌跡，能產生不一樣的心理感覺，例如，水平、垂直，以水平線為主創造出一種寧靜和休息的感覺，由垂直方向主導的線條的視覺心理更加動態，因為它垂直於地球重力運行。由斜線組成的構圖充滿了緊張感，因為這種運動既沒有地平線的舒適感，也沒有與之相交的感覺，斜線的傾斜動態地平線與水準和垂直線相反，而更具動感，如圖 3-7 所示。

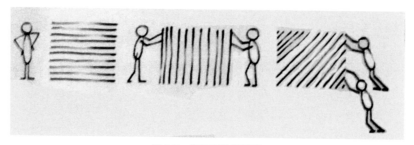

圖 3-7　線排列的視錯覺

　　區域或形狀內的線，可以透過線條排列的疏密變化產生相對的明亮度變化。如圖 3-8 所示顯示了平行水平線排列形成的明暗變化，由於線條更靠近空間，變得更加密集，視覺效果更暗。重複的平行水平線伴隨著重疊的平行垂直線，線條交叉形成輪廓陰影。

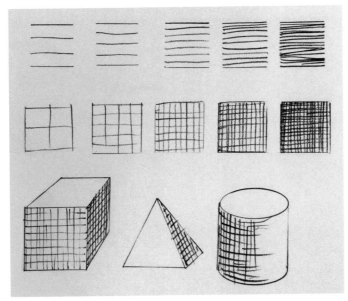

圖 3-8　線疏密排列形成的立體感

　　有時候，線也可以視為符號。畫面上的數字「3」，可以視為 3 個符號，象徵著線條形成一個雙循環運動，它的右側是封閉的，左側是打開的，如圖 3-9 所示。

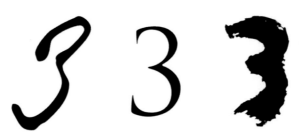

圖 3-9　線與形

　　線作為抽象元素，也能成為畫面的主題或具有一定的象徵意義，如圖 3-10 和圖 3-11 所示中的線並不表現具體的東西，但線條穿插傳遞出視覺的複雜情緒感。竹條編織的底部為十字交叉的線條圖案，從視覺上看，表現出線條所形成的規律感。

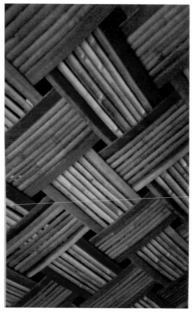

圖 3-10　規律的線　　　　　　　　圖 3-11　運動的線

　　不同工具繪製的線產生的心理感受也不同，針刮刻出的細線給人感覺尖澀、緊張，毛筆畫出溼潤的線具有溫暖感和親和力等。線條繪製在不同紋理的紙上也會有不同的視覺紋理感受，利用表現工具的變化創造不同的表現元素，在設計中值得仔細推敲並加以利用。如圖 3-12 和圖 3-13 所示為用線條表現情緒對比：憤怒／寧靜、有序／混亂、繁忙／安靜、節奏／抒情。

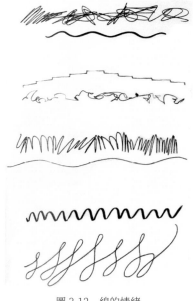

圖 3-12　線的情緒　　　　　　　　　圖 3-13　線的情緒

- ⊙ 面：幾何學定義為線的移動形成面。面的視覺效果與線相近，不同形態的面也給人不同的心理感覺，應根據需要進行設計。
- ⊙ 規則的面：規則的面給人秩序感，有條理性，但也會有僵硬之感。
- ⊙ 不規則的面：給人隨意、自由的感覺，具有人情味。
- ⊙ 面的邊緣：邊緣清晰的面，其對比強烈，視覺效果更醒目。邊緣模糊的面具有柔和、厚重等形象心理特徵，如圖 3-14 所示。

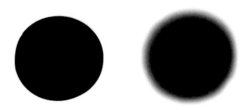

圖 3-14　面的邊緣變化

　　不同造型的面積可以展現出不同的形態。它們可以是大或小、寬或窄、高或短（如圖 3-15 所示），它們也可以是主動的或被動的（如圖 3-16 所示），運動或靜態（如圖 3-17 所示），完全出現或部分隱藏（如圖 3-18 所示）。

圖 3-15　面積形態變化

圖 3-16　主動與被動

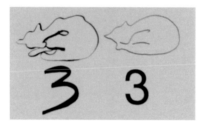

圖 3-17　動與靜

圖 3-18　完全出現或部分隱藏

3.2.2　紋理

　　不同紋理或畫法表現出的點、線、面也會產生不一樣的心理感受，例如，溼畫法有潤滑、柔軟感，乾畫法有堅硬、乾澀、厚重感等。

　　產生不同的紋理效果需要借助不同的表現工具和表現技法，例如，刮、皺、噴、印、揉等最常見的表現技法，也可以以多種技法組合使用，並可利用紙張表面不同的質地和顏色進行創作。

圖 3-19 活動空間變化

圖 3-20 活動空間變化

圖 3-21 層次空間變化

圖 3-22　色彩變化

圖 3-23　色彩變化

圖 3-24　色彩變化

　　同一工具也可以在畫面上形成不同效果的印記，例如，畫筆、鉛筆、馬克筆或刻針，繪製方式不同或線條組合排列不同，可以產生許多不一樣的視覺效果，如圖 3-25～圖 3-28 所示。

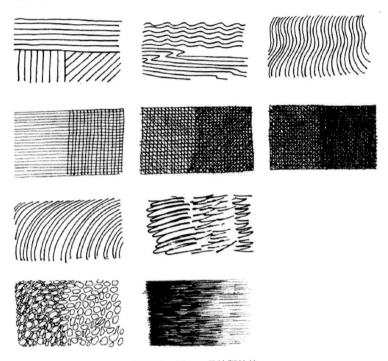

圖 3-25　同一工具繪製的線

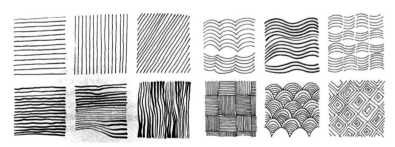

圖 3-26　線的排列

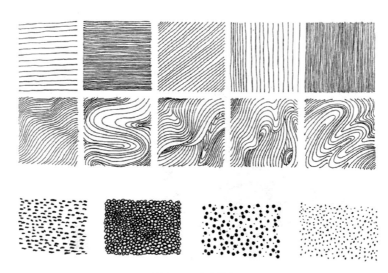

圖 3-27　疏密變化

圖 3-28　平面與空間感

3.2.3　黑白灰造型方法

　　黑白裝飾畫的黑白灰層次是依據點、線、面的疏密排列而產生的視覺效果。透過黑白灰對比以及裝飾手法變化凸顯主題形象，因此在進行黑白裝飾畫創作時，首先考慮選用何種裝飾手法能夠更好地詮釋形象特徵。其次，在具體創作細節時需要認真分析如何變化裝飾手法和黑白灰疏密關係，塑造形象的整體和局部關係。在黑白裝飾畫的創

作過程中，學生往往會在進行局部裝飾變化時忽略了與整體形象的關係，因而創作過程中要時刻注意整體與局部的關係，是一個從畫面整體到局部，再回到畫面整體創作過程。

完美的對稱性，給人以穩定感（如圖 3-29 所示），以微妙的變化打破這種對稱平衡，不僅可以保持平衡，還可以產生一定的緊張關係增強畫面動感（如圖 3-30 所示）。

圖 3-29　平衡

圖 3-30　不平衡

如圖 3-31 所示透過提取繪畫中的構圖框架，重新裝飾紋樣，以不同的疏密關係獲得新的視覺空間效果。

圖 3-31　前後空間關係的變化

圖 3-31 前後空間關係的變化（續）

3.2.4 植物裝飾造型

透過認真觀察植物的特徵、姿態，發現植物的生長特點，選擇對象最具代表性的特徵，選擇最美的造型姿態，以最適合的角度去表現，注意植物線條的繁簡、疏密、長短、曲直、交錯等變化。植物裝飾造型變化要凸顯植物的造型特徵，植物是亭亭玉立、輕盈秀美的，還是繁密茂盛、氣勢蓬勃的。可以發揮想像力借助重相的表現手法，將其他形象與植物形象組合，以詮釋植物特徵，同時可以將微觀的植物特徵局部進行整體放大，誇張其形象特徵，如圖 3-32 ～圖 3-35 所示。

圖 3-32 概括

圖 3-33 添加

圖 3-34　層次對比

圖 3-35　色彩對比

3.2.5　動物裝飾造型

　　動物形態結構複雜、表情豐富，並且不同的動物具有不同的生活習性和性格特色，動物裝飾造型不僅要敏銳捕捉到動物的神態、動態特徵，同時還要注意正確表現動物的形體結構，以個性化的造型、誇張的動態來表現動物的神韻。誇張動物身上最有特點的形態和部位，在處理畫面黑白灰層次時，動物皮毛的紋理極具裝飾性，同時也是區別於其他動物的特點，可以結合植物裝飾變化中所掌握的表現手法，透過點、線、面的疏密變化表現不同的層次關係，如圖 3-36 ～圖 3-42 所示。

圖 3-36　動物寫生　　　　　　　　　　　圖 3-37　重像

圖 3-38　畢卡索「牛的變形過程」

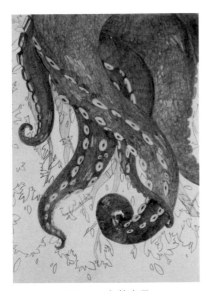

圖 3-39　細節表現

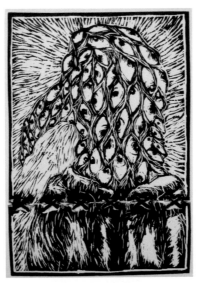

圖 3-40　強調特徵

圖 3-41　形象概括

圖 3-42　材料運用

3.2.6　風景裝飾造型

　　自然界的風景變幻莫測，不同地域的風景具有不同的特徵，人口和房屋密集的城市與鄉土氣息的農村，以及擁有不同民族文化的少數民族地區，各異的景象和不同的生活方式都是風景裝飾造型的表現題材。設計者選取自己有強烈感受的景象著手表現，可以是室內小景，也可以是廣闊的塞外景象，還可以是繁忙的都市，抑或是平靜淳樸的鄉間，概括、凝練、突出風景特徵並強化主題，可以根據畫面需要將景象或建築自由組合，如圖 3-43 ～圖 3-46 所示。

圖 3-43　虛實相間

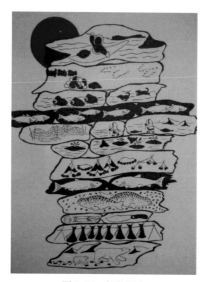

圖 3-44　打散組合

圖 3-45　概括對比

圖 3-46　強調裝飾線條

3.2.7 人物裝飾造型

　　人物有不同的人種、不同的性別、不同的年齡、不同的個性、不同的表情、不同的身分、不同的動態，等等，當捕捉到打動自己的特徵，選定人物表現對象時，要準確掌握人物特徵並進行誇張，人體結構及動態誇張變化能夠詮釋設計者的感受，準確表達情感，如圖 3-47 ～圖 3-55 所示。

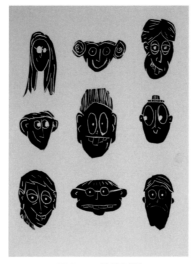

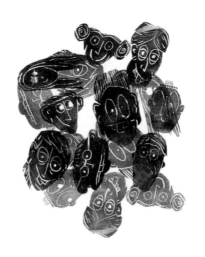

圖 3-47　性格刻劃　　　　　　　　　　圖 3-48　關係表現

圖 3-49　背景設計

圖 3-50　關係表現

圖 3-51　關係表現

圖 3-52　性格表現

圖 3-53　擬人手法

圖 3-54　情感表現

圖 3-55　紋理運用

作業練習

1. 以植物、人物、動物、風景為題材設計黑白裝飾畫，20cm×20cm。

⊙ 要求：畫面尺寸及表現工具、紙張不限，要求構思新穎、構圖完整。掌握用點、線、面與黑、白、灰的裝飾手法來表現畫面。會用誇張方法強化植物、動物、風景、人物的特徵。注意畫面黑、白、灰的層次。畫面表現技法切合主題、新穎。

2. 自畫像。

⊙ 要求：畫面不僅表現自己的樣貌特徵，更重要的是要表達自己的性格特色。

作業 1 是檢測學生對黑白裝飾畫單元的學習掌握情況，學生透過自己寫生蒐集的素材，圍繞自己所需要表現的主題完成裝飾畫。如何能更好地

表達畫面所表達的主題，學生需要首先從畫面構圖、形象塑造、表現材料、表現技法等幾個方面整體思考，然後在具體的細節形象表現及黑白灰層次關係方面仔細推敲調整，最後全面審視作品，調整整體關係，選擇適合展示作品的裝裱。

作業2更多的是鍛鍊學生對抽象元素的表達，每個人應該對自己都非常了解，不僅是外觀樣貌，還有自己的性格和喜好等，了解越多想表現的內容越多，畫面中如何取捨，如何掌握關鍵部分，如何在畫面上有條理地處理細節之間的關係，是訓練學生將抽象內容具體表現的重點。

⊙ 作品案例：

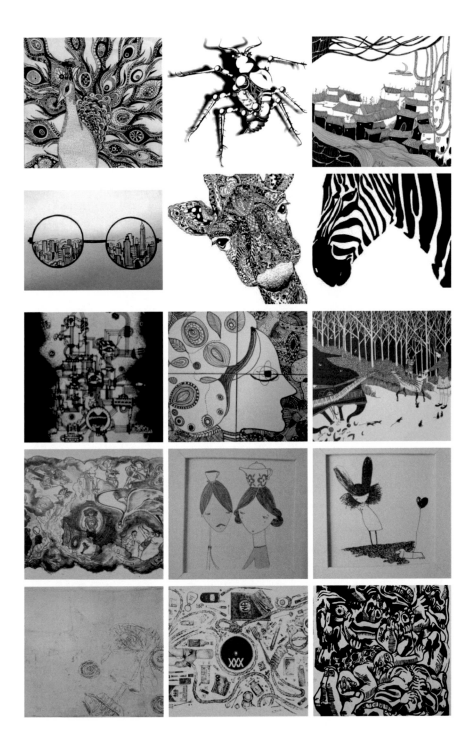

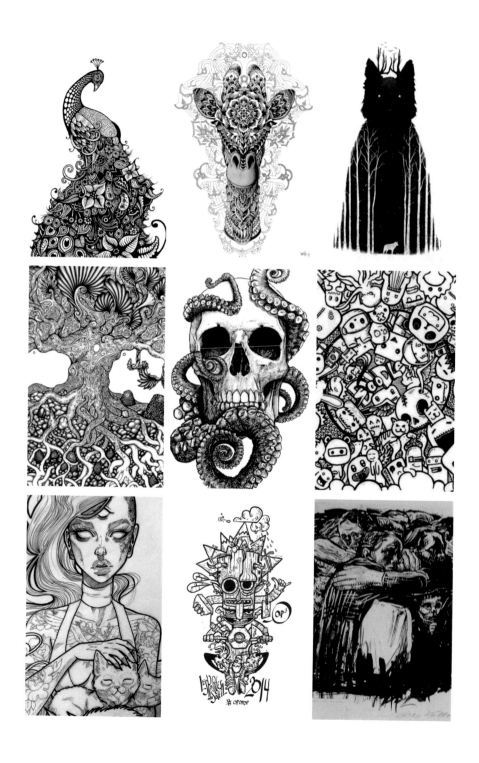

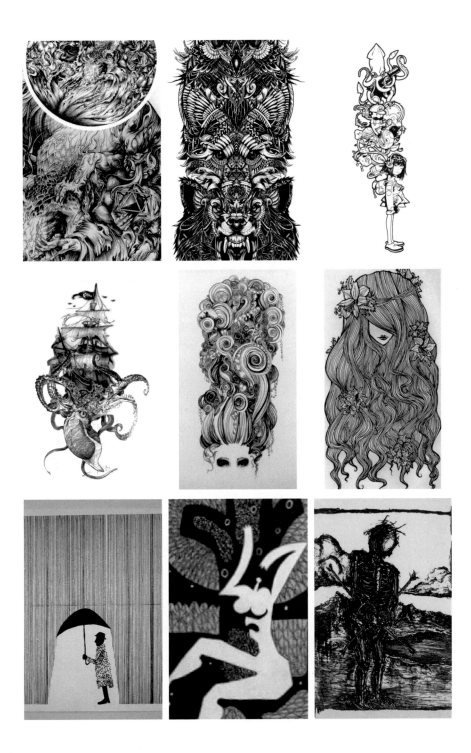

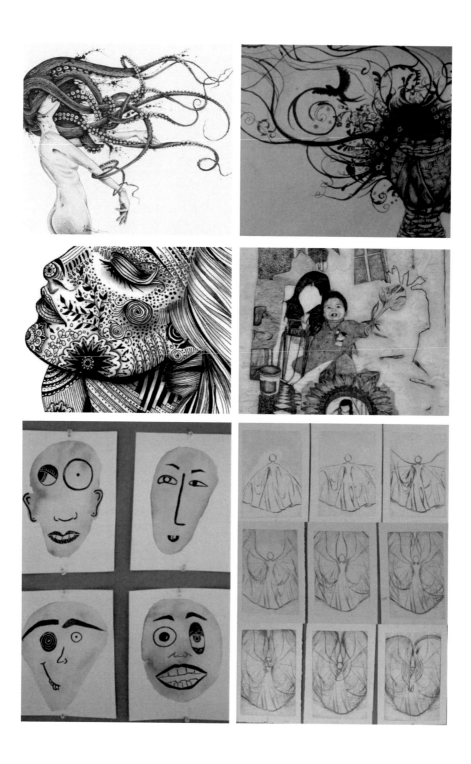

CHAPTER
04
彩色裝飾畫

教學目標：

透過教學使學生掌握色彩的基本知識，熟練利用色彩個性、色彩心理及色彩調和與對比關係，塑造彩色裝飾畫。

教學要求：

讓學生在黑白裝飾造型的基礎上，透過冷、暖等不同調式的練習，掌握利用色彩心理、色彩之間相互協調及對比的關係，準確傳達裝飾畫的內容主題。

教學難點：掌握色彩對比與協調及色彩面積與位置的關係。

　　色彩是表現一幅裝飾畫的主題、意境以及裝飾效果的重要手段之一。合適的配色及畫面色調可以成為一幅裝飾畫的特點，而失誤的配色可以毀壞一張富有創意的構圖，因此掌握好配色是成就一幅裝飾畫成敗的關鍵之一。

4.1 色彩基礎知識

　　色彩的三屬性：色相、明度、純度。

　　色彩是由光產生的，光是色發生的原因，色彩是人們感覺的結果。

- ⊙ 色相：指色彩的名稱，也是區別色彩的主要依據。如：紅、橙、黃、綠、藍、紫等，如圖 4-1 所示。
- ⊙ 明度：指色彩的深淺度，也是色彩最易識別的元素，色相強對比、明度強對比和純度強對比中，明度強對比是最為醒目的。
- ⊙ 純度：指色彩的飽和度，即色彩的鮮豔度。
- ⊙ 間色：指三原色中的某兩種原色相互混合的顏色，也稱「第二次色」。
- ⊙ 複色：指兩個間色（如橙與綠、綠與紫）或一個原色與相對應的間色（如紅與綠、黃與紫）相混合得出的色彩。複合色包含了三原色的成分，成為色彩純度較低的含灰色彩。
- ⊙ 補色：指在色相環中每個顏色對面（180°對角）的顏色，稱為「互補色」，也是對比最強的色組。
- ⊙ 無彩色系：指除了彩色以外的其他顏色，常見的有金、銀、黑、白、灰。
- ⊙ 有彩色系：指紅、橙、黃、綠、青、藍、紫等顏色。不同明度和純度的紅、橙、黃、綠、青、藍、紫色調都屬於有彩色系，如圖

4-2 所示。

⊙ 對比色：兩種可以明顯區分的色彩，稱為「對比色」。包括色相對
比、明度對比、飽和度對比、冷暖對比、補色對比、色彩與消色
的對比等。

⊙ 同類色：同一色相中不同傾向的系列顏色被稱為「同類色」，如黃
色中可分為檸檬黃、中黃、橘黃、土黃等。

⊙ 鄰近色：色相環中相距 90°，或者相隔五六個數位的兩色，它們為
鄰近色關係，屬中對比效果的色組，如圖 4-3 所示。

圖 4-1　色相環

圖 4-2　有彩色與無彩色

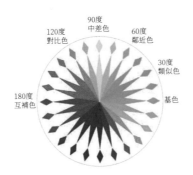

圖 4-3　色彩對比

4.2 色彩的心理感知

人們會根據不同的社會經歷或性別、民族、年齡等因素產生不同的色彩心理差異，而掌握好這些色彩心理因素將會極大地有助於裝飾畫畫面效果的表達，在專業設計課程中其也是非常重要的專業知識點。

⊙ 色彩的冷暖：人們會根據生活中的經驗產生對冷、暖的聯想。藍色讓人聯想到水，會產冷的感覺；橙色和紅色讓人聯想到火和光，會產生暖的感覺，如圖 4-4 所示。

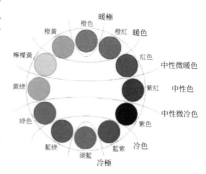

圖 4-4　冷色與暖色

⊙ 色彩的輕重：色彩的明度變化會給人以輕重感，高明度的淺色調會給人輕的感覺，明度低的深色調會給人厚重的感覺。

⊙ 色彩的聯想：在專業設計中，充分利用好色彩給人的聯想是設計成功的關鍵之一。例如，一組不同功能的保養品，藍色會讓人聯想到產品具有保溼功能，白色具有美白功效，橙色具有防晒功能。

當畫面為冷色調的時候，一些相對偏暖的中性色在空間內便會吸引眼球。因為色彩偏暖幅度較小，所以整體畫面仍然會自然、和諧。偏暖的範圍有限也意味著畫面中顏色對比的張力較小，畫面展現出有序、寧靜的視覺感，如圖 4-5 所示。

圖 4-5　色彩對比

圖 4-6　色彩對比

另一方面，在冷色調的畫面中，偏暖中性色使畫面更加戲劇化，如圖 4-6 所示中的藍色與綠色相比，綠色感覺相當溫暖。這種緊張的對比關係使畫面更加活潑，更加激動人心。

圖 4-7　補色對比

圖 4-8　補色對比

以互補色裝飾畫面，視覺效果較活潑，充滿動態的對比，如圖 4-7 和圖 4-8 所示。

　　面積大的形狀或明度對比強的圖形通常的視覺感更近，而較小的形狀或明度對比弱的圖形看起來越來越遠，圖形的大小或粗線、細線產生了對比效果，如圖 4-9 所示。

圖 4-9　對比產生不同的視覺效果

　　明度對比，明度對比強烈的色彩關係將使圖形前進，而中間灰色對比的關係將使圖形後退，如圖 4-10 所示。

圖 4-10　明度對比

　　冷暖對比，暖色（黃色、橙色、紅色）視覺前近，冷色調（藍色、紫色、綠色）色彩感覺後退，如圖 4-11 所示。

圖 4-11　冷暖對比

純度對比，純度高、飽和鮮豔的
顏色前進，而沉悶的灰色調後退，如
圖 4-12 所示。

圖 4-12　純度對比

4.3 自然色彩的提取

　　向大自然學習是一條永不過時的法則。自然界中有許多生動、
和諧的畫面，可以透過拍攝照片來捕捉，然後提取畫面色彩並製作色
卡，利用色卡進行畫面色彩的組合。

　　透過自然中的色彩提取進行色彩搭配，可以打破個人用色習慣，
並有出其不意的色彩搭配效果，且用色的和諧感較好。利用色卡在用
色面積比例上的不同變化，也會獲得不同的畫面意境。如圖 4-13 ～圖
4-23 所示為從畫面中提取色彩製作色卡，並發展出不同色彩搭配的色
卡關係。

圖 4-13　從照片中提取色卡

圖 4-14　從繪畫中提取色卡

圖 4-15　從設計作品中提取色卡

圖 4-16　色彩搭配練習　　圖 4-17　色彩搭配練習　　圖 4-18　色彩搭配練習

圖 4-19　色彩搭配練習

圖 4-20　色彩搭配練習

圖 4-21　色彩搭配練習

圖 4-22　色彩搭配練習

圖 4-23　色彩搭配練習

4.4 色調的對比與調和

　　裝飾畫的色彩調式是根據裝飾畫的主題而確定的，根據主題的立意選擇畫面調式，是高調、中調還是低調，是冷色調還是暖色調，並且根據主題的需要確定畫面是強對比還是弱對比，結合色彩心理知識，選擇有利於表現主題的調式。

　　畫面中色彩的對比和調和是同時存在的，只是根據畫面的需要決定一是以調和為主，還是需要突出對比。同類色、鄰近色組合容易表現畫面調和，但是過於強調調和畫面易於顯得呆板，需要一些對比因素豐富畫面。除了利用明度對比、純度對比活躍畫面以外，還可以利用綠色、紫色等中性色來活躍畫面，綠色是暖色調中的黃色和冷色調中的藍色調配出來的，所以偏黃色成分多一點的綠色偏暖，小面積搭配在冷色調的畫面中，不僅可以產生色相弱對比活躍畫面，也不會顯得過於突兀。同樣紫色是由暖色調的紅色和冷色調的藍色調配而成的，所以紫色也可以根據畫面需要而有偏暖或偏冷的調性區別。

　　在強調對比畫面中，經常會出現色彩難以協調的問題，無彩色系可以解決色彩協調關係。無彩色系包括黑、白、灰、金、銀，特別是強對比的畫面，跳躍的色彩能夠用黑色來穩定，保持畫面的完整性，如圖 4-24 ～圖 4-37 所示。

圖 4-24 對比與調和練習

圖 4-27 對比與調和練習

圖 4-25 對比與調和練習

圖 4-28 對比與調和練習

圖 4-26 對比與調和練習

圖 4-29 對比與調和練習

圖 4-30　對比與調和練習

圖 4-31　對比與調和練習

圖 4-32　對比與調和練習

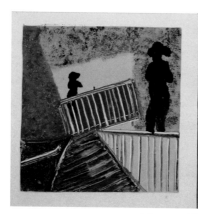
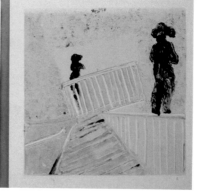

圖 4-33　對比與調和練習

圖 4-34 對比與調和練習

圖 4-35 對比與調和練習

圖 4-36 對比與調和練習

圖 4-37 對比與調和練習

4.5 色彩的面積與位置

　　色塊在畫面中的面積和所處位置的不同，會導致色彩視覺的注意程度也不同。色彩處於畫面中心位置或者面積大的色塊，容易引起人們視覺注意。因此在表現畫面主題時，除了利用色彩對比之外，還可以注意畫面色塊的面積和位置，要注意次要部分經常因為小面積色塊的位置相近，在視覺上形成大面積整體色塊，從而影響主題形象，如圖 4-38～圖 4-40 所示。

圖 4-38　色彩位置

圖 4-39　色彩位置與面積

圖 4-40　色彩位置與形狀

選擇冷色調及暖色調兩組畫面，提取畫面中的冷暖色卡並建構畫面，透過變換色彩在畫面中的位置及面積，分析畫面所產生視覺效果的差異。

⊙ 要求：色卡中的色彩在畫面中進行位置互換，然後分析色彩在面積、位置、形狀方面的變化給人們帶來的心情變化。

製作色卡是學習將自然界中的色彩進行歸納的方法，協調的色卡也會因為色彩位於畫面中的位置和面積的變化，產生不同的視覺效果，甚至是不協調的緊張感。

⊙ 作品案例：

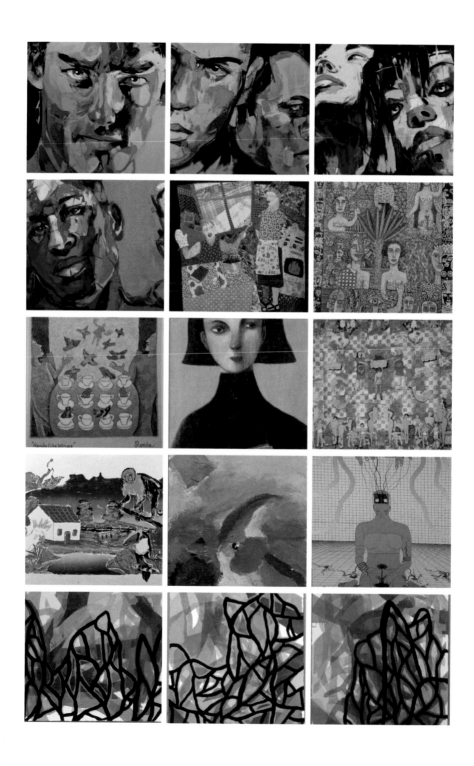

CHAPTER
05

表現技法

教學目標：

透過教學使學生掌握不同表現技法的特性，熟練運用色彩的表現技法，展現彩色裝飾畫的主題。

教學要求：

讓學生透過不同表現技法的嘗試練習，探索用不同表現技法表現相應效果的可能性，掌握表現技藝，熟悉不同技法的個性特徵，並在創作裝飾畫的過程中熟練應用。

教學難點：

創造性地發現不同表現技法、熟練應用表現技法，並能主觀掌握畫面效果。

　　裝飾圖案的表現方法是圍繞突出裝飾畫主題效果而設定的，合適的表現技法不僅能使畫面立意更加鮮明，甚至可以成為畫面最吸引人的亮點。畫面的表現技法主要以繪製工具、表現材質、繪製手段，以及最後的構圖、整理等為主。

5.1　裝飾畫製作工具

　　裝飾畫的繪製工具主要考慮 3 個部分：一是用什麼工具畫，二是用什麼材料畫，三是畫在什麼材質上。不同的表現工具繪製在不同的材料上能夠產生不同的視覺效果，引起不同的心理共鳴，甚至可以成為一幅裝飾畫最顯著的特徵。如何根據裝飾畫所需展現的主題而選擇適合的表現材料，是我們學習裝飾畫的主要任務之一。

　　不同的筆及不同的繪畫工具適合表現不同的畫面效果，有時破舊的筆或不被注意的工具如加以利用，可以表現出讓人出乎意料的視覺效果。為了達到需要的視覺效果，繪製的材料也可以發揮想像，除了常用的水粉、水彩、國畫顏料、彩色鉛筆、蠟筆、馬克筆等外，染料、指甲油、眼影粉等不尋常的材料，用在裝飾畫面中能表現出顏料所不能實現的效果，當然同樣的工具、同樣的材料畫在不同的材質上也會產生不同的視覺效果。三者的選擇都要圍繞如何更好地表現主題效果而確定，在材料與工具的選擇上也需要打破常規，善於利用，如圖 5-1 ～圖 5-4 所示。

圖 5-1　不同的材料和工具　　　　　　　圖 5-2　不同的材料和工具

圖 5-3　不同的繪畫材料

圖 5-4　不同的繪畫材料

5.2　紋理效果的運用

　　紋理即紋理，不同的材質有不同的紋理，如：木紋、石紋、布紋、紙紋、金屬紋理等，不同的布紋也產生不同的紋理，如：細膩的紗、粗澀的麻布、厚實的毛氈等。不同的紋理會傳遞給人們不同的心理感受，如：看到木紋，心理會產生溫暖感，金屬紋理給人以冰冷的感覺，因此可以利用紋理的視覺心理傳遞觸覺感受。不同的繪製工具及不同的繪製方法均會產生不同的視覺效果，例如：燒、吹、噴、壓、刮、印、蹭等手法，表現技法單獨或混合使用能夠產生特殊、豐富的紋理效果，如圖 5-5 ～圖 5-16 所示。

圖 5-5　不同的紋理

圖 5-6　不同的紋理

圖 5-7　不同的紋理

圖 5-8　不同的紋理

圖 5-9　不同的紋理

圖 5-10　不同的紋理

圖 5-11　不同紋理的裝飾畫

圖 5-12　不同紋理的裝飾畫

圖 5-13　不同紋理的裝飾畫

圖 5-14　不同紋理的裝飾畫

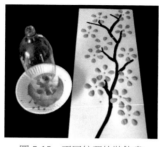

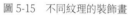

圖 5-15　不同紋理的裝飾畫

圖 5-16　不同紋理的裝飾畫

5.3 裝飾畫面構圖

　　在利用紋理效果表現主題的時候，首先內心需要有一個構圖思路，在表現紋理的同時做到有緊有鬆，因為繪製紋理需要膽大心細，過於拘泥於構圖，紋理效果容易缺乏變化。而如果構思沒有自由發揮，也容易造成紋理效果雖好，但不能為裝飾畫主題服務。所以，紋理效果的最後整理顯得異常重要，在紋理上加強重點、弱化不需要的局部，為裝飾畫主題做再次處理，如圖 5-17 ～圖 5-24 所示。

圖 5-17　不同的構圖

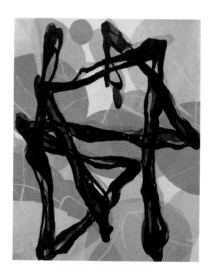

圖 5-18　不同的構圖

圖 5-19　不同的構圖

圖 5-20　不同的構圖

圖 5-21　不同的構圖

圖 5-22　不同的構圖

圖 5-23　不同的構圖

圖 5-24　不同的構圖

 作業練習

1. 利用獲得的畫面構圖，嘗試不同的色調搭配，透過同一構圖以色調的變換效果，表現不同意境的畫面主題。

⊙ 要求：利用色彩心理所學的知識，以色調變換獲得完全不同的畫面效果。

2. 自己確定兩個立意相反的主題，根據主題進行創意構圖，並選擇合適的色調及技法表現主題。

⊙ 要求：兩幅裝飾畫的表現主題立意明確，且內容相反。畫面調試與表現技法能圍繞主題合理選擇應用。畫面尺寸和構圖都根據主題表現需要而設定，畫面創意具有新意。

3. 以植物、動物、風景、人物為裝飾主題，完成彩色裝飾畫。

⊙ 要求：主題形象裝飾造型個性鮮明，畫面構圖完整，色彩、表現手法及材料運用與主題貼合，畫面具有較好的視覺衝擊力。

作業 1 檢驗學生對畫面色彩的理解，鍛鍊學生利用色彩之間的明度、純度、色相對比與協調關係表現畫面主題；作業 2 加入畫面構圖元素，訓練學生將構圖與色彩關係相結合、圍繞不同立意的需求而設計的能力，為進入下一章—裝飾畫設計的學習做準備；作業 3 檢驗學生設計彩色裝飾畫、對形象塑造及色彩運用的掌握能力。

⊙ 作品案例：

CHAPTER 05　表現技法

CHAPTER

06

裝飾圖案設計運用

教學目標：

透過教學使學生了解在設計裝飾作品時，需要將設計作品與製作成本、製作材料、加工方法、所裝飾的環境，以及觀賞者的視覺角度等多重元素相結合並共同考慮。

教學要求：

學生透過小型裝飾實物設計製作練習，了解設計構思與製作實踐之間的相互關係，具有綜合考慮問題和協調構思與製作之間矛盾的實踐能力。

教學難點：

學生對不同材料的製作工藝及加工成本的掌握，以及能靈活協調處理製作過程中的問題。

　　裝飾圖案是設計專業的基礎課程，在不同專業設計中應用廣泛，設計裝飾圖案的目的也在於應用服務，針對不同裝飾載體的需要而設計圖案。在本章的學習中，透過對不同設計案例的學習，了解前面所學裝飾圖案在實踐應用製作過程中，容易出現問題的環節。

6.1 裝飾圖案在家居用品中的設計應用

　　裝飾圖案應用於家居設計中，可以僅具有裝飾功能，也可以兼具裝飾功能和實用功能。

　　僅具裝飾功能的裝飾圖案設計，其裝飾風格設計應與裝飾環境的整體風格相協調，根據裝飾環境空間關係設計裝飾圖案，並且充分考慮到觀者在行走過程中，觀看裝飾作品的視覺角度及變化情況。

　　裝飾功能與實用功能兼具的裝飾圖案設計，裝飾圖案設計要符合實用功能的需要，也不能影響設計的實用性。裝飾美與實用性之間並不是對立的，而是相輔相成的，好的設計作品應是裝飾美與實用性的完美結合，並且成為設計作品的亮點。

6.2 裝飾品的材質及加工工藝

　　根據裝飾環境的風格、設計創意及成本預算確定裝飾品的材質，不同材料受加工工藝的限制，所能表現的創意效果也不盡相同，另外製作成本也是裝飾材料選擇的重要限制條件，根據製作成本選擇合適的裝飾材料及加工工藝，綜合考慮才能更充分地展現設計創意，設計

師可以自己加工也可以委託工廠加工，但設計師必須了解不同材料的特性及基本加工工藝，以便其設計構思能完美實現。

6.2.1　布料

　　布料是日常生活中的重要裝飾材料，不僅可以製作服裝，如：衣、裙、褲、帽、襪、圍巾、包等（如圖6-1～圖6-4所示），還可以製作室內裝飾用品或藝術品，如：窗簾、沙發、桌布、床單、牆壁、地毯（如圖6-5～圖6-10所示），以及首飾、花瓶、壁飾、軟雕等（如圖6-11～圖6-14所示）。布料的材質也分很多種，主要分為棉、毛、麻、紗、人造纖維等幾大類，並且加工工藝複雜，有織、印、染、繡等，其中每種加工工藝都可以分得更細，如：繡可以分十字繡、亂針繡、平繡、別針繡、補花等。

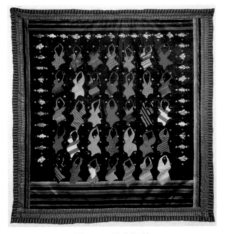

圖 6-1　絲巾設計

圖 6-2　T恤圖案設計

圖 6-3　背包設計

圖 6-5　窗簾設計

圖 6-4　手袋設計

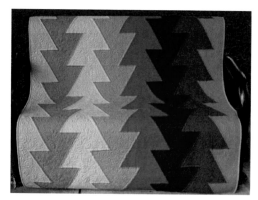

圖 6-6　沙發套設計

圖 6-7　餐墊設計

圖 6-8　地毯設計

圖 6-9　浴巾設計

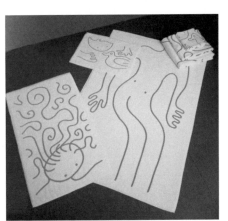

圖 6-10　毛巾設計

圖 6-11　玩偶

圖 6-12　人偶

圖 6-13　壁飾

圖 6-14　壁飾

　　纖維種類分為天然纖維和合成纖維。天然纖維，直接從自然界獲得，如從植物中獲得的棉、麻，從動物身上獲得的毛、絲等；合成纖維，透過化學處理、壓射抽絲方法獲得，如腈綸、聚酯、尼龍等。

　　纖維紡成紗便可織成布料，根據織造結構可以分為梭織和針織兩大類。梭織布料因經緯紗為垂直交錯，而具有堅實穩固、縮水率相對較低的特點。常見的梭織布料有斜紋布、牛仔布、尼龍布、燈芯絨、色織格子布等；針織布料，經紗線成圈狀結構，針圈相互套鏈形成針織布料。具有結實、透氣性較好、有一定彈性的特點。常見的針織布料有平紋布、羅紋布、雙面布、毛巾布、衛衣布等。

　　刺繡，中國的刺繡具有悠久的歷史，蘇繡、湘繡、蜀繡、粵繡被譽為中國四大名繡，並且風格特徵各有不同。刺繡的針法也分為平繡、人字繡、鎖繡、搶針繡、山形繡、盤金繡、釘線繡、輪廓繡、魚骨繡、十字繡、貼布繡、雕繡、包梗繡等，如圖 6-15 和圖 6-16 所示。

　　印染，也是裝飾布料的重要工藝之一，主要根據織物的品種、規格、成品要求進行印染，可分為練漂、染色、印花、整理等，如圖 6-17 和圖 6-18 所示。

　　絎縫，用長針縫製有夾層的紡織物，使裡面的棉絮等固定。目前已由傳統的手工絎縫發展為機械絎縫，具有密度高、保暖性強、美觀大方等特點，主要應用於縫製被子、床罩等床上用品中，現已延伸到沙發、服裝和鞋帽，甚至直接將絎縫被子作為裝飾品直接掛在牆上，如圖 6-19 和圖 6-20 所示。

　　編結，以天然纖維和化學纖維紡線為原料，手工或使用棒針、鉤針等工具進行的傳統手工工藝。編結材料可以是棉、麻、毛，也可以是藤、竹、鐵絲等，只要是線狀、帶狀材料都可以用編結工藝製作。編結工藝應用面廣，服裝、生活用品、藝術品等都可使用此工藝，如圖 6-21 ～圖 6-30 所示。

圖 6-15　機繡

圖 6-17　印染

圖 6-16　十字繡

圖 6-18　印染

圖 6-19　絎縫

圖 6-20　絎縫

圖 6-21　編結

圖 6-22　編結

圖 6-23　編結

圖 6-25　編結

圖 6-26　編結

圖 6-24　編結

圖 6-27　編結

圖 6-28　藤編

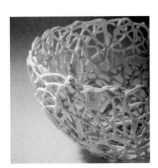

圖 6-29　藤編

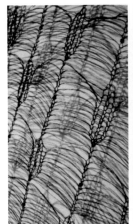
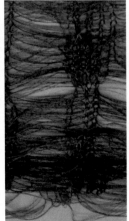
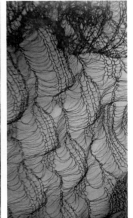

圖 6-30　編結細節變化

6.2.2　木材

　　木材，不同木材的特性不同，但總體來說木材具有重量輕、彈性好、耐衝擊、紋理色調豐富、容易加工等優點，從古至今都是重要的加工原料。

　　木材加工具有能源消耗低、汙染少、資源可再生等特點，隨著木材再造加工品的發展，如：人造板、膠合木等材料的發展，更加拓寬了木材的使用面。目前在設計中應用的木材主要分為人造板與天然木

材。人造板在設計中常用的有大芯板、膠合板、飾面板、纖維板、刨花板、保麗板、樺麗板、防火板、紙製飾面板等。由於天然木材在生長過程中不可避免地存在和產生各種缺陷，同時木材加工也會產生大量的邊角廢料，為了提高木材的利用率，提高產品品質，利用木材及其他植物的碎料和纖維製作的人造板材已得到廣泛的推廣和應用。常用的天然木材主要有水曲柳、榆木、柳桉木、樟木、椴木、樺木、色木、柚木、山毛櫸、櫻桃木、紫檀、柏木、紅豆杉、紅松、柞木、黃鳳梨、核桃楸、木荷、花梨木、紅木、香椿、酸棗等。

設計中除了直接使用原木外，木材都加工成板方材或其他製品使用。為減小木材使用中發生的變形和開裂，通常板方材需要經過自然乾燥或人工乾燥。使用中易於腐朽的木材應事先進行防腐處理。用膠合的方法能將板材膠合成大構件，用於木結構、木樁等。木材還可以加工成膠合板、碎木板、纖維板等。

木材的加工技術主要包括木材切削、木材乾燥、木材膠合、木材表面裝飾等基本加工技術，以及木材保護、木材改性等功能處理技術。

木材切削，可分為 3 種形式：①工件被切去一層相對變形較大的切屑，剩下的是半製品或製品，如：刨削、車削等；②切屑本身即為製品，如：單板旋切、刨切等；③切屑和剩下的工件均為製品，如圖 6-31 ～圖 6-36 所示。

圖 6-31 容器設計

圖 6-32 容器設計

圖 6-33 燭臺設計

圖 6-34 燭臺設計

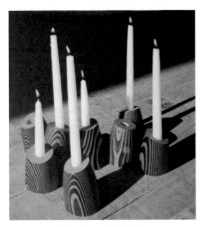

圖 6-36 燭臺設計

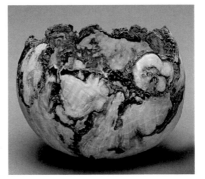

圖 6-35 容器設計

　　木材乾燥，木材易受空氣溼度影響而溼脹、乾縮，從而會使木材製品潮溼，不久就會腐蝕而被破壞，所以就有了木材乾燥技術的誕生。

　　木材膠合，將木材與木材或其他材料的表面膠接成為一體的技術，是木製品部件榫接和釘接方法的發展。膠合可以使短材接長、薄材增厚、窄材加寬、劣材變優，提高木材的利用效果和利用水準，因而在木材加工中有重要作用。

　　木材表面裝飾，按使用要求和視覺要求進行表面加工處理的過程。根據設計方案在製成木質產品表面作裝飾，而人造板則在使用之前或在製成木製品之後進行。現代木材表面裝飾方法主要有塗飾、覆貼和機械加工 3 種。塗飾涉及木材的塗飾性，覆貼涉及木材的膠合性質，而機械加工涉及木材的切削性質。

6.2.3　金屬

　　金屬材料是金屬及其合金的總稱。金屬的成型方法可區分為鑄造、塑造加工、切削加工、銲接與粉末冶金 5 類，如圖 6-37～圖 6-52 所示。

- ⊙ 鑄造：將熔融態金屬澆入鑄型後，冷卻凝固成為具有一定形狀鑄件的工藝方法。鑄造成型生產成本低，工藝靈活性大，適應性強，適合生產不同材料、形狀和重量的鑄件，並適合大量生產。其缺點是公差較大，容易產生內部缺陷。鑄造常用材料有鑄鐵、鑄鋁、鑄鋼等。

- ⊙ 鍛造：是利用手錘、鍛錘或壓力設備上的模具對加熱的金屬坯料施力，使金屬變形獲得形狀、尺寸和性能符合要求的零件。為了使金屬材料在高塑性下成型，通常鍛造是在熱態下進行的，因此鍛造也稱為「熱鍛」。手工鍛造是常用的鍛造方法，也是一種古老的金屬加工方式，可在金屬板上鍛錘出各種高低凹凸不平的浮

雕效果。

⊙ 軋製：利用兩個旋轉軋輥的壓力使金屬坯料透過一個特定空間產生塑性變形，以獲得所要求的截面形狀的原材料。按軋製溫度分為熱軋和冷軋，熱軋是將材料加熱到再結晶溫度以上進行軋製，熱軋變形抗力小，變形量大，生產效率高，適合軋製較大尺寸斷面、塑性較差或變形量較大的材料；冷軋產品尺寸精確、表面光潔、機械強度高。冷軋變形抗力大，變形量小，適於軋製塑性好、尺寸小的線材、薄板材等。

⊙ 擠壓：將金屬置入擠壓筒內，用強大的壓力使坯料從模孔中擠出，從而獲得符合模孔截面的坯料或零件的加工方法。常用的擠壓方法有正擠壓、反擠壓、複合擠壓、徑向擠壓。適合於擠壓加工的材料主要有低碳鋼、有色金屬及其合金。

⊙ 拔製：用拉力使大截面的金屬坯料強行穿過一定形狀的模孔，以獲得所需斷面形狀和尺寸的小截面毛胚或製品的工藝過程。主要用來製造各種細線材、薄壁管及各種特殊幾何形狀的型材。拔製產品尺寸精確，表面光潔，並具有一定的機械性能。

⊙ 沖鍛：金屬塑性的加工方法之一，又稱「板材沖鍛」。在壓力作用下利用模具使金屬板料分離或產生塑性變形，以獲得所需工件的工藝方法。按沖鍛加工溫度分為熱沖鍛和冷沖鍛。熱沖鍛適合變形抗力高、塑性較差的板料加工，後者則在溫室下進行，是薄板常用的沖鍛方法。按沖鍛加工功能可分為沖裁加工和成型加工。沖裁加工又稱「分離加工」，包括沖孔、落料、修邊、剪裁等。成型加工是使材料發生塑性變形，包括彎曲、拉深、捲邊等。

圖 6-37　飾物

圖 6-38　掛件

圖 6-39　容器

圖 6-40　容器設計

圖 6-42　容器設計

圖 6-41　容器設計

圖 6-43　容器設計

圖 6-44　容器設計

圖 6-45　容器設計

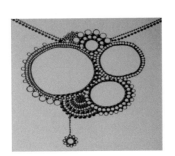

圖 6-46　掛件

圖 6-47　容器設計

圖 6-49　容器設計

圖 6-48　容器設計

圖 6-50　容器設計

圖 6-51　金屬裝飾品

圖 6-52　金屬裝飾品

6.2.4　陶瓷

　　陶瓷，傳統陶瓷是以黏土、長石、石英等天然礦物原料，經過粉碎混煉、成型、焙燒等工藝過程所製成的作品，具有耐高溫、耐磨、耐風化腐蝕、抗氧化、硬度高、強度大等特性。

　　新型陶瓷材料是比傳統陶瓷更加優異的新一代陶瓷材料，主要以高純、超細人工合成的無機化合物為原料，採用精密控制工藝燒結而製成。主要成分為氧化物、氮化物、硼化物、碳化物等，如圖 6-53～圖 6-87 所示。

　　陶瓷生產工藝流程：

⊙ 原料工序：坯釉原料進廠後，經過精選、淘洗，根據生產配方稱量配料，入球磨細碎，達到所需細度後，除鐵、過篩，然後根據成型方法的不同，機製成型用泥漿壓濾脫水，真空練泥，備用；對於化漿工藝，把泥漿先壓濾脫水，後透過加入解凝劑化漿，除鐵、過篩後備用；對注漿成型用泥漿，進行真空處理後，成為成品漿，備用。

⊙ 成型工序：分為滾壓成型和注漿成型，然後乾燥、修坯，備用。

⊙ 燒成工序：在取得白坯後，入窯素燒，經過精修、施釉，進行釉燒，對出窯後的白瓷檢選，得到合格白瓷。

- ⊙ 彩烤工序：對合格白瓷進行貼花、鑲金等步驟後，入烤花窯燒烤，開窯後進行花瓷的檢選，得到合格花瓷成品。
- ⊙ 包裝工序：對花瓷按照不同的配套方法及各種要求進行包裝，即形成最終產品，發貨或者入庫。

圖 6-53　茶杯設計

圖 6-54　茶杯設計

圖 6-55　容器設計

圖 6-56　容器設計

圖 6-57　容器設計

圖 6-58　容器設計

圖 6-59　燭臺設計

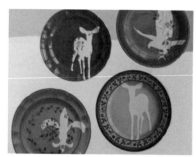

圖 6-62　瓷盤設計

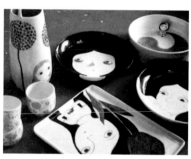

圖 6-60　瓷盤設計

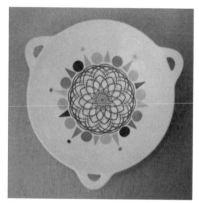

圖 6-63　瓷盤設計

圖 6-61　瓷盤設計

圖 6-64　鈕釦設計

圖 6-65　瓷盤設計

圖 6-66　雕塑

圖 6-67　茶具設計

圖 6-68　容器設計

圖 6-69 容器設計

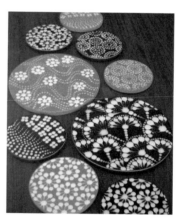

圖 6-70 瓷盤設計

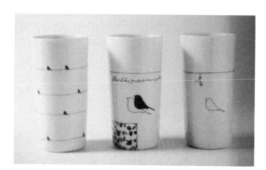

圖 6-71 容器設計

圖 6-72 瓷盤設計

圖 6-73 茶具設計

圖 6-74 茶具設計

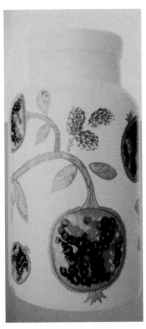

圖 6-75　容器設計

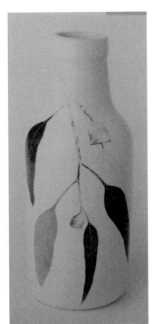

圖 6-76　容器設計

圖 6-77　容器設計

圖 6-78　容器設計

圖 6-79　容器設計

圖 6-80　容器設計

圖 6-81　容器設計

圖 6-82　容器設計

圖 6-83　容器設計

圖 6-84　容器設計

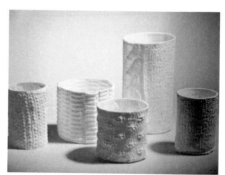

圖 6-85　容器設計

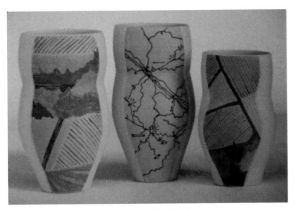
圖 6-86　容器設計

圖 6-87　容器設計

6.2.5　玻璃

　　玻璃，是以石英砂、純鹼、石灰石、長石、硼酸等為主要原料，經高溫融溶後冷卻而成的非晶體無機材料，為均勻的無氣泡玻璃液。玻璃的光學性能和化學穩定性良好。玻璃的生產工藝包括：配料、熔製、成形、退火等工序，利用吹、拉、壓、鑄等多種成型和加工方法可製成各種理想的形體。成形方法可分為人工成形和機械成形兩大類。

- ⊙ 人工成形：吹製、拉製、壓製、自由成形。
- ⊙ 機械成形：機械成形除了壓製、吹製、拉製外，還有壓延法、澆鑄法、離心澆鑄法。

　　玻璃製品的製作工藝一般可分為冷加工、熱加工和表面處理三大類。

- ⊙ 冷加工：在常溫下，透過機械的方法改變玻璃品的外形和表面狀態的過程，稱為「冷加工」。冷加工的基本方法為：研磨與拋光、切割、鑽孔、噴砂與磨砂、車刻加工。
- ⊙ 熱加工：玻璃製品的熱加工，主要是利用玻璃的黏度、溫度特性、

導熱性及表面張力等性質進行加工操作，其方法有：爆口與燒口、火拋光、火焰切割孔、真空成形、槽沉成形。

⊙ 表面處理：指從清潔玻璃表面起直到製造各種塗層玻璃的所有表面加工過程，可分為：玻璃的化學蝕刻、化學拋光、表面塗層、表面著色。

玻璃，指透明無色者。若非透明，而呈美麗之光彩者，則稱「琉璃」，琉璃用脫臘鑄造法製作，是一項分工細膩且精密的過程。

琉璃製作流程可分為：造型設計、製矽膠模、灌製蠟模、細修蠟模、製石膏模、進爐燒製、拆石膏模、研磨、拋光。常用的冷加工裝飾玻璃有，噴砂玻璃、彩繪玻璃、浮法玻璃、夾絲玻璃、花紋玻璃等，如圖 6-88 ～圖 6-91 所示。

圖 6-88　容器設計　　　　　　圖 6-89　容器設計

⊙ 噴砂玻璃：用高科技工藝使平面玻璃的表面造成侵蝕，從而形成半透明的霧面效果，具有一種朦朧美感，包括手工刻膠紙掩模、機刻膠紙掩模、光刻掩模、漆料紋理掩模。

⊙ 彩繪玻璃：用特製膠繪製各種圖案，然後再用鉛油描繪出分隔線，最後再用特質的膠狀顏料在圖案上著色。彩繪玻璃圖案豐富、亮麗，適合室內居室中使用，包括噴槍彩繪、畫筆彩繪、絲印彩圖、聚晶。

圖 6-90　容器設計

圖 6-91　吊飾

- ⊙ 雕刻玻璃：分為人工雕刻和電腦雕刻兩種。人工雕刻利用各式砂輪、砂條雕刻、晶鋼刻刀、機械車花等工具雕刻，以嫻熟刀法的深淺和轉折配合，表現出玻璃的質感，使所繪圖案給人呼之欲出的感受，還有電腦控制的雷射雕刻更為出色。雕刻玻璃是家居設計中常用的一種裝飾玻璃。
- ⊙ 鑲嵌玻璃：能夠分割空間，展現空間變化，可以將不同材質玻璃任意組合，如彩繪玻璃、霧面玻璃以及清晰的玻璃，利用金屬絲條分隔連接，有傳統鑲嵌、英式鑲嵌、金屬銲接鑲嵌、化學蝕刻、圖案蒙砂、絲印圖案蒙砂、圖案凹蒙、化學冰花、物理冰花。

玻璃熱加工工藝：

1. 吹製，用管子蘸玻璃液珠後吹製，人工鋼模或機製鋼模吹製、人工自由造形、吹拉滾摔黏切。
2. 鑄造，把玻璃液壓注或流入模中成形，如鋼模壓鑄玻璃磚、手工澆鑄彩色玻磚、平面澆鑄藝術玻璃、失蠟精鑄。
3. 壓製，把玻璃液引出，用軋錕壓花或壓彩色紋理和底紋的玻板，如

機製壓花藝術玻璃、手工壓花藝術玻璃、機製玻璃馬賽克等。

4. 燒結，把玻璃粉等在模中高溫燒結成形，如泡沫玻璃或微晶玻璃等的模燒工藝品。

5. 熔凝，把玻璃全熔凝至玻液，並在其表面張力下凝聚，如熔凝的玻珠、玻璃手飾和玻璃工藝品等。

6. 彩釉，使用高溫彩釉在玻璃表面上色或彩繪，如彩釉色玻、彩釉彩繪。

7. 疊燒，把疊層玻璃燒黏黏成一體，如疊熔、疊燒、夾絲。

6.2.6 多種材質的組合使用

設計裝飾品也可以嘗試多種材質組合使用，利用不同材質的質感對比形成視覺衝擊力，展現作品的個性特徵。在選擇不同材質表現時，同樣需要注意不同材質之間的協調與對比關係，特別是面積比例的主次關係。根據設計作品所需要表現的主題選擇合適的材質，形成視覺強對比或視覺弱對比，如圖 6-92 ～圖 6-99 所示。

圖 6-92　茶几設計

圖 6-93　燈具設計

圖 6-94　家具設計

圖 6-95　家具設計

圖 6-96　包裝設計

圖 6-97　容器設計

圖 6-98　裝飾樂器

圖 6-99　家具設計

6.3 裝飾作品與環境的關係

　　應用於環境中的裝飾作品，除了作品自身是實用性和裝飾性的完美結合，同時設計作品還要能融入所裝飾的環境風格，特別是裝飾於特定空間內的裝飾作品，作品尺寸、放置空間及視覺角度都需要統籌考慮。裝飾的環境分為室內和室外兩類，室外裝飾作品主要為雕塑、裝置、壁畫等；置於室外的作品應結合氣候特點，選擇耐熱、耐寒、耐水、耐光、耐晒，具有較強的牢固性能，人員在周邊活動需安全無危險。本課程主要討論應用於室內環境的裝飾作品，如圖 6-100 ～圖 6-105 所示。

圖 6-100　吊飾

圖 6-101　縫綴

圖 6-102　縫綴

圖 6-103　拼貼

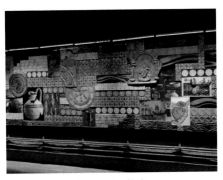

圖 6-104　鑲嵌

圖 6-105　塗鴉

6.3.1　客廳

　　客廳作為主要的家居活動場所,是每個家庭中最引人注目的地方,並背負連繫內外、溝通賓主的使命,客廳中裝飾品的題材、色調、風格都應與大廳內的家居及裝修相統一。客廳主牆面裝飾品的大小要與客廳空間相符合,客廳空間小,作品尺寸不宜過大,這會顯得客廳擁擠且局促空間不利於欣賞,寬闊的客廳內可以放置具有視覺衝擊力的大尺寸作品,可以對整個空間發揮詮釋、昇華的作用。

6.3.2　餐廳

　　餐廳需要營造一個愉悅的用餐氣氛,因此色彩可以輕鬆、明快,以淡雅、柔和為主,裝飾作品以乾淨、整潔的形式出現,也可以作為環境點綴而用跳躍的色彩與餐廳環境色彩做對比。

6.3.3　臥室

　　臥室是溫馨、舒適的休息空間,是主人營造夢境的私密之所,因此裝飾品以主人的興趣愛好而定,有的追求臆想幻覺的效果,有的喜愛溫馨浪漫,有的喜愛卡通作品等,裝飾品既可以協調整體,也可以

局部映襯，形成視覺反差。

6.3.4　書房

　　書房裝飾品的大小也應以書房尺寸相適應，一般來說，書房空間較小，裝飾品的尺寸不宜過大，整體色調適合安靜的冷色調，主題內容動感度適當降低，設計風格及內容能夠突出主人的興趣愛好。

6.3.5　樓梯和走廊

　　樓梯和走廊作為空間轉換的通道，裝飾空間尺寸差距較大，樓梯轉角處的空間自由發揮的餘地大，作品的形式也可多樣，可懸掛、可拼貼，作品需要結合人行走移動的視覺角度而設計。

6.4　室內重要裝飾載體

6.4.1　牆面

　　牆面是室內空間裝飾設計的主要裝飾區域，可以採用油漆、壁紙、瓷磚、玻璃、金屬等材料進行裝飾。裝飾牆面的作用除了美化建築空間外，還有保護牆體、隔溫、隔熱和隔聲等實用功能，如圖6-106 ～圖 6-109 所示。

- ⊙ 油漆：能在牆面形成完整的漆膜，具有質地輕、色彩鮮明、附著力強、施工簡便、省工省料、維修方便、易清洗、耐汙染和老化以及價廉物美的優點。
- ⊙ 壁紙：按材質分有紙質壁紙、膠面壁紙、布面壁紙、金屬壁紙等。具有樣式多樣、安全環保、施工方便、價格適宜等特點。

圖 6-106　牆壁裝飾

圖 6-107　牆壁裝飾

圖 6-108　牆壁裝飾

圖 6-109　牆壁裝飾

6.4.2　靠枕

　　靠枕的應用範圍較廣，不僅有實用功能，還可以在客廳、臥室、餐廳、書房等環境中發揮活躍氣氛、點綴空間的作用。如圖 6-110～圖 6-117 所示中的靠枕圖案設計，有植物、人物、風景、動物、抽象紋樣等題材圖案，並且裝飾效果各異，有的活潑、有的嚴謹，圖案製作工藝有印花、絲網印、刺繡等。

圖 6-110　刺繡靠枕

圖 6-111　絲網印靠枕

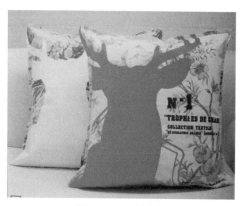

圖 6-112　印花靠枕

圖 6-113　印花靠枕

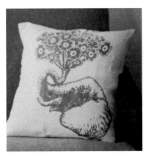

圖 6-114　絲網印靠枕

圖 6-115　印花靠枕

圖 6-116　針織靠枕

圖 6-117　絲網印靠枕

6.4.3　燈具

　　在目前的室內裝飾設計中，燈具的作用已經不僅限於照明，更多的時候它發揮的是裝飾作用。因此燈具的選擇就要更加複雜，它不僅涉及安全、省電，而且涉及材質、種類、風格品味等諸多因素。一個好的燈飾，可能成為室內裝飾的點睛之筆，讓室內空間煥然生輝。燈具的選擇要與整個環境的風格相協調，燈具的規格與環境的空間相匹配，並有助於空間層次的表現，如圖 6-118 ～圖 6-128 所示。

　　根據照明目的不同，照明設計可分為功能性照明設計和裝飾性照明設計。

功能性照明

滿足不同場所不同活動所需的基本照明需求，使用者能在具有良好可見度的室內環境中安全、有效地進行生產、工作和生活。照明設計方案不得違背人的生理機能需求，對自然光和人工光的利用和控制，應符合法律規定。

裝飾性照明

滿足人們的審美和精神需求，利用光創造具有獨特的藝術效果環境。照明方式分為直接照明、半直接照明、間接照明、半間接照明、漫射照明。

圖 6-118　擬人燈具

圖 6-119　抽象燈具

圖 6-120　抽象燈具

圖 6-121　風景燈具

圖 6-122　風景燈具

圖 6-123　花卉燈具

圖 6-124　抽象燈具

圖 6-125　抽象燈具

圖 6-126　風景燈具

圖 6-127　仿生燈具

圖 6-128　紋理燈具

6.4.4　椅子

　　椅子是人們生活中最常用的家具之一，幾乎每天都要與我們親密接觸。同時，椅子也是最重要的日常家具之一，在家具設計中占有重要的地位，其具有悠久的發展歷程，而一直備受設計師的重視。世界上最早使用椅子的地方是古代埃及，然後從埃及傳到了希臘，又從希臘傳到羅馬，隨著羅馬帝國的擴張，又到了君士坦丁堡，再從君士坦丁堡傳到了中國。「椅子」名稱始見於唐代，其形象上溯到漢魏時期的胡床。椅子經歷漫長的發展歷程，目前人們不僅要求椅子外觀形式上

的美觀，同時更重視功能上的舒適，將裝飾性與實用性、舒適性完美結合。這促使設計師對材料的選用更加多樣化，技術上更趨科學化、理性化和人性化，並成為設計師關注的設計主題之一。椅子的設計涉及功能、造型、材料、結構、技術、藝術等多方面要素。

1. 造型是椅子的第一視覺語言，富有親切感和趣味性的椅子，能產生特有的情調和氛圍，並立即引起消費者的好感與好奇，從而不會在同類椅子的大海中淹沒。

2. 色彩作為椅子主要的視覺語言，具有強烈的視覺衝擊，奪人眼球的色彩能喚起人們不同尋常的情感，讓其在市場競爭中脫穎而出。鮮豔的色彩往往得到追求個性的人的青睞，而強調關注內在精神世界的人們更喜歡使用白色、藍色、綠色等色彩，以尋求簡約生活和內心的平靜。

3. 材質的運用是椅子設計中不可或缺的觸覺和視覺語言，從而帶給人們更豐富多彩的情感體驗。例如，塑膠具有獨一無二的可塑性，在椅子設計中既可以製造華麗、精美的效果，又可以讓人感到溫暖和舒適。椅子設計中可以充分利用新材料的不同特徵進行設計，進而產生變化多樣的藝術風格。

4. 巧妙的使用方式同樣也是椅子設計重要的觸覺語言。只有完美展現椅子的功能價值，才能讓使用者產生愉悅、輕鬆的心理體驗，這才是設計的最終目的。

5. 實用性是指椅子不但要可靠、適用、安全，更重要的是滿足它的使用功能與舒適度。需要根據人體工學的基本法則，結合人體的生理和心理的需求，設計出合理的家具尺度和空間分割距離，給使用者創造一種最大限度的舒適和方便，以及安全感、視覺美感，如圖6-129～圖 6-139 所示。

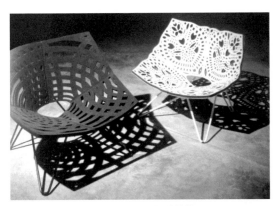

圖 6-129　椅子的裝飾性

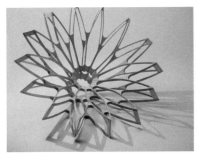

圖 6-130　椅子的結構

圖 6-131　椅子的質感對比　　　　圖 6-132　模具成型的椅子

圖 6-133　簡潔的椅子

圖 6-134　仿生的椅子

圖 6-135　組裝的沙發

圖 6-136　椅子的質感對比

圖 6-137　椅子的裝飾性

圖 6-138　成型工藝的椅子　　　　　　圖 6-139　組合的椅子

6.5 設計成本計算

　　設計成本就是根據技術、工藝、裝備、品質、性能、功用等方面的各種不同設計方案，核算和預測新產品在正式投產後可能達到的成本水準，目的在於論證產品設計的經濟性、有效性和可行性。根據設計方案中規定使用的材料、經過生產工藝過程等條件計算出來的產品成本是一種事前成本，並不是實際成本，也可以說是一種預計成本。

　　作品製作過程中要注意控制成本，對控制對象事先確定標準成本，在生產過程中，不斷地將實際消耗量與標準成本做比較，計算成本差異，分析差異原因，採取控制措施，將各項成本支出控制在標準成本範圍之內。這些主要包括生產成本中的材料、人工、費用三項。透過在實際工作中比較分析各個方案的預期成本效益，以尋找最優方案。

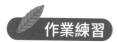

作業練習

根據裝飾環境需要，設計一個小物件，並用圖案進行裝飾。

⊙ 要求：裝飾圖案設計符合小件造型風格，表現技法和表現材料運用貼合主題。裝飾實物做工完好，具有一定的實用性。

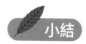

小結

裝飾圖案作為設計專業的基礎課程，透過學習可以提高學生造型表現能力、審美能力和創新能力，為進入專業課程學習打好專業基礎。設計圖案需要處理好內容與形式相適應、局部與整體相適應、圖案與使用環境相適應、圖案與生活環境相適應、物質材料與用途相適應、圖案與生產條件的制約相適應等關係。課程最後透過作品展示、綜合評講及師生Q&A，使學生了解作業中的優點及存在的問題，回顧課程中的知識及學習目標，為後續課程做好準備。

裝飾實物設計案例

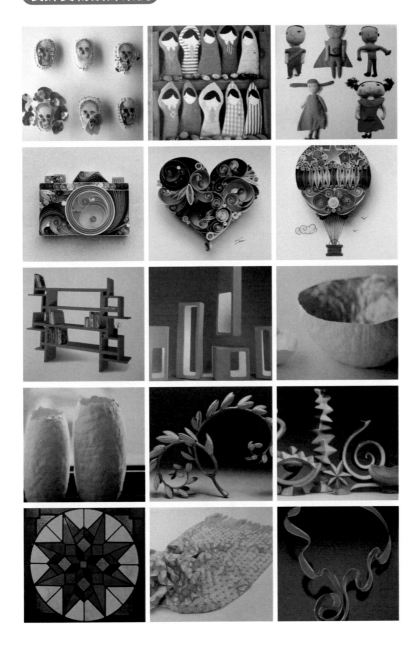

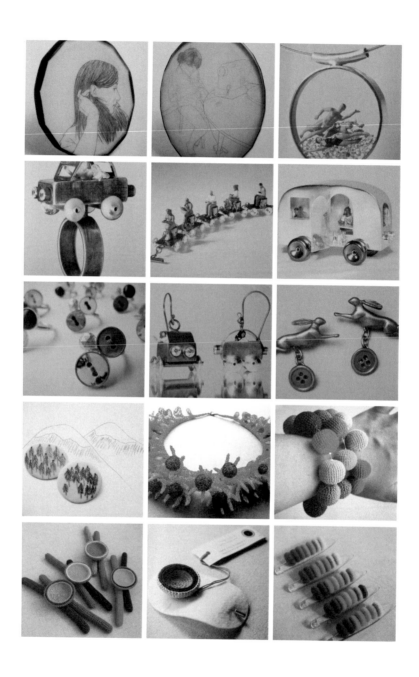

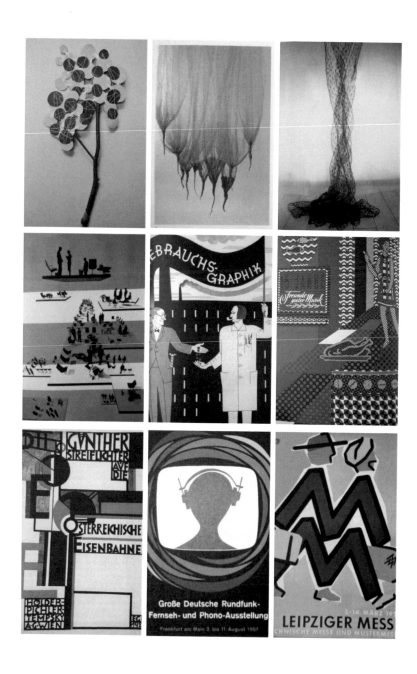

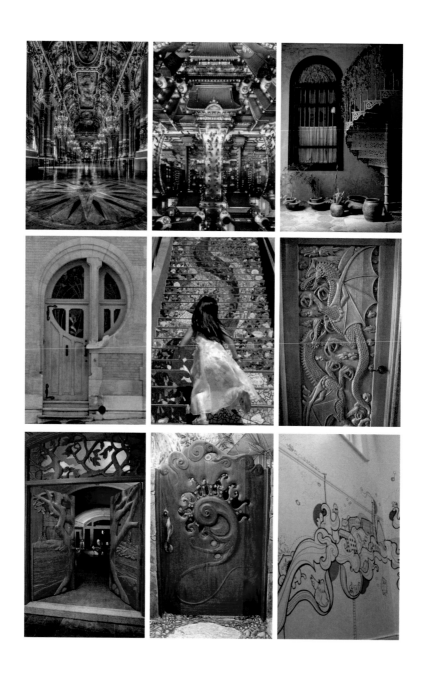

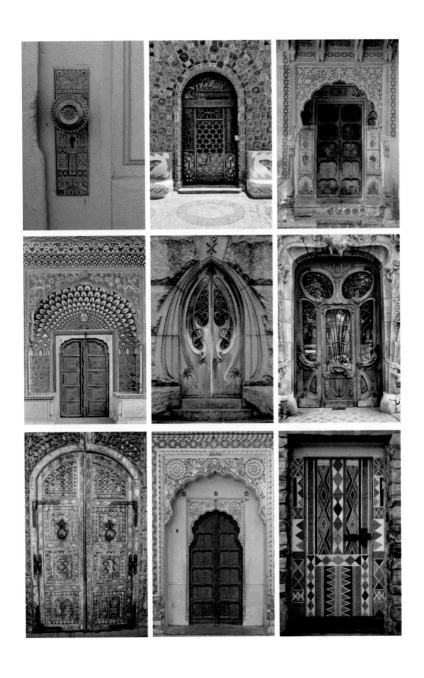

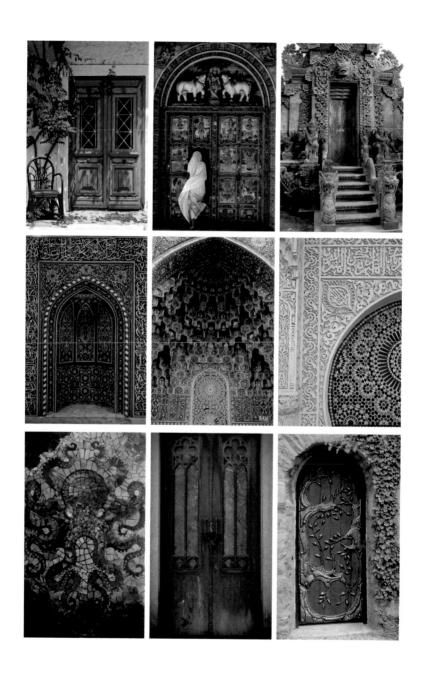

圖案造型設計與應用

平面創造╳裝飾造型╳色彩創造╳材料運用╳空間造型

編　　著：劉珂豔

發 行 人：黃振庭

出 版 者：崧燁文化事業有限公司

發 行 者：崧燁文化事業有限公司

E-mail：sonbookservice@gmail.com

粉 絲 頁：https://www.facebook.com/
　　　　　sonbookss/

網　　址：https://sonbook.net/

地　　址：台北市中正區重慶南路一段六十一號八
　　　　　樓 815 室

**Rm. 815, 8F., No.61, Sec. 1, Chongqing S. Rd.,
Zhongzheng Dist., Taipei City 100, Taiwan**

電　　話：(02)2370-3310

傳　　真：(02) 2388-1990

印　　刷：京峯彩色印刷有限公司（京峰數位）

律師顧問：廣華律師事務所　張珮琦律師

定　　價：550 元

發行日期：2022 年 4 月第一版

◎本書以 POD 印製

國家圖書館出版品預行編目資料

圖案造型設計與應用：平面創造╳
裝飾造型╳色彩創造╳材料運用╳
空間造型 / 劉珂豔 編著 . -- 第一版 .
-- 臺北市：崧燁文化事業有限公司，
2022.04
　冊；　公分
POD 版
ISBN 978-626-332-303-2(平裝)
1.CST: 圖案 2.CST: 設計
961　　111004811

官網

臉書